DEBUT D'UNE SERIE DE DOCUMENTS
EN COULEUR

CATALOGUE

DE TABLEAUX ANCIENS

STATUES

MARBRES ET AUTRE CURIOSITÉS

Composant la Galerie de

M. AGUADO Marquis DE LAS MARISMAS.

—❦— PARIS —❦—

IMPRIMERIE ET LITHOGRAPHIE DE MAULDE ET RENOU,
rue Bailleul, 9 et 11, près du Louvre.

1843

1810

FIN D'UNE SERIE DE DOCUMENTS
EN COULEUR

CATALOGUE
DE
TABLEAUX ANCIENS
DES ÉCOLES
ESPAGNOLE, ITALIENNE, FLAMANDE, HOLLANDAISE et ALLEMANDE.

STATUES
ANCIENNES ET MODERNES, MARBRES, ETC.,

Composant la Galerie de

M. AGUADO Marquis DE LAS MARISMAS

DONT LA VENTE AUX ENCHÈRES PUBLIQUES

Aura lieu par suite de son décès,

EN SON HOTEL, RUE GRANGE-BATELIÈRE, 6,

A PARIS,

LES LUNDI 20, MARDI 21, MERCREDI 22, JEUDI 23, VENDREDI 24, SAMEDI 25, LUNDI 27,
ET MARDI 28 MARS 1843, A UNE HEURE.

Sous la direction spéciale

de M. DUBOIS, peintre-expert, rue Hauteville, 1,

PAR LE MINISTÈRE DE

MM. BONNEFONS DE LAVIALLE, Com'''-Pris', rue de Choiseul, 11.
BENOU, Commissaire-Priseur, rue Taranne, 11.

ASSISTÉS DE

ALEXIS WÉRY, peintre expert, galerie de la Bourse, 10.
passage des Panoramas.

CHEZ LESQUELS SE DISTRIBUE LE PRÉSENT CATALOGUE.

L'EXPOSITION PARTICULIÈRE aura lieu à partir du 1er Mars 1843, et se continuera jusqu'au 11 inclusivement, de midi à quatre heures.

L'EXPOSITION PUBLIQUE aura lieu à partir du 13 Mars 1843, et se continuera jusqu'au 19 inclusivement, de midi à quatre heures.

PARIS,

IMPRIMERIE ET LITHOGRAPHIE DE MAULDE ET RENOU
Rue Bailleul, 9 et 11.

1843.

VILLES DE L'ÉTRANGER OU SE DISTRIBUE LE CATALOGUE.

Chez MM.

A Londres............
- SMITH, New-Bond street, 137.
- BUCHANAN, Pall-Mall, 46.
- PHILLIPS, commissaire-priseur, New Bond street, 73.
- ARTARIA, St-James street, 26.
- MAWSON, Berners street, Oxford street, 3.
- CORNACHI, (Domenico) Pall-Mall.

A Bruxelles............
- HÉRIS, rue Royale, 104.
- LEROY (Étienne), rue Fossés-aux-Loups.

A Amsterdam............
- BRONDGHEEST, Heeren Graght, 30.
- DE LELIE, Keysers Graght, 9. Amstel.
- G. C. ROOS.

A La Haye............ ENTHOVEN, Plein, 211.
A Anvers............ VERLINDEN, rue Bourse-Anglaise.
A Rotterdam............ LAMME.
A Manheim............ ARTARIA et FONTAINE.
A Saint-Pétersbourg... BELLIZARD et Compagnie, libraires.
A Vienne............ ROZEMANN et SCHWEIGER.
A Rome............ DURANTINI, peintre.
A Florence............ RICCIERI, marchand de tableaux.
A Gênes............ ISOLA, peintre.
A Milan............ VALLARDI, contrada Sta-Margarita.
A Turin............ BUCHERON, peintre dessinateur du roi.
A Venise............ SANQUÉRICO, piazza San Marco.
A Berlin............ SELKE.
A Munich............ BRULIOT, conservateur du musée.

CONDITIONS DE LA VENTE.

ART. 1er.

La vente aura lieu au comptant.

ART. 2.

Les adjudicataires paieront cinq pour cent en sus des enchères, applicables aux frais.

ART. 3.

Les tableaux et autres objets vendus ne seront livrés que contre le bordereau acquitté.

ART. 4.

La vente étant judiciaire, vu la minorité de plusieurs des héritiers, il ne sera (conformément aux articles 1049 du Code civil et 945 du Code de procédure), admis aucune espèce de réclamation après l'adjudication.

Observations.

L'ordre établi dans les vacations sera rigoureusement observé et ne pourra, sous aucun prétexte, être interverti.

Afin de rendre plus faciles les recherches, on a indiqué, dans l'ordre de vacations annexé à la fin du catalogue, et en regard de chaque tableau, la page où il se trouve.

AVANT-PROPOS.

La GALERIE AGUADO, d'une formation récente, a acquis en peu de temps une réputation immense; cela devait être. Au premier aspect, on est frappé de l'heureuse disposition et du goût éclairé qui ont présidé à sa formation, et si l'on considère que cette précieuse collection est l'œuvre de quelques années, qu'il a suffi d'une volonté forte, énergique, intelligente, pour rassembler tant de richesses avec une telle promptitude, on est tout pénétré d'un sentiment profond de reconnaissance pour cet homme ami des arts, admirateur enthousiaste et éclairé des vieux peintres de son pays natal, et la popularité, qui s'attache chez nous à toute idée grande et généreuse, l'a noblement récompensé de ses efforts.

La peinture espagnole était, il faut le dire, il y a quelques années, trop peu connue en France; notre Musée, si riche en productions des écoles française, italienne, flamande, hollandaise et allemande, ne possédait que quelques tableaux qui témoignaient, il est vrai, à eux seuls, de l'excellence des écoles espagnoles, mais qui ne représentaient pas suffisamment la fécondité, la variété et l'originalité qui leur sont propres.

La première impulsion appartient incontestablement à M. le marquis de Las Marismas, de nous avoir fait connaître

et apprécier ces hommes illustres qui jetèrent dans le XVII^e siècle et par toute l'Espagne un si vif éclat, à Madrid, à Valence, à Séville, à Grenade, à Cordoue, à Tolède, qu'il semble que l'Italie avait, à cette époque, perdu de sa prédominence, et que c'est en Espagne qu'il faut aller chercher la succession des grands maîtres italiens du XVI^e siècle; à lui, sans doute, l'honneur de l'initiative. Cette galerie a popularisé chez nous à jamais les noms célèbres de Murillo, Vélasquez, Ribera, Zurbaran, Alonzo Cano, Moralès, Coëllo, Cordova, Moya, Martinez, Valdez Léal, Campana, Bocanegra, Herrera, Escalante, et de tant d'autres maîtres et disciples, tous grands par le génie et par le talent.

Cette collection renferme plus de cinquante tableaux de Murillo, en tête desquels marche sans doute la *mort de sainte Claire*, composition capitale et merveilleuse, qui n'est pas seulement le chef-d'œuvre du maître, la plus haute manifestation de sa pensée, mais qui nous semble l'expression la plus élevée de l'art en Espagne.

Ribera s'y trouve représenté avec toute la richesse et toute la variété particulières à son talent, avec toute la puissance de son imagination et toute la vigueur de sa brosse.

Sa *Descente de croix*, sa *Sainte Famille*, sa *Mise au Tombeau* et ses *Philosophes* sont certainement les productions les plus essentiellement magistrales.

Vélasquez, d'autre part, resplendit dans cette galerie par des portraits hors lignes et des sujets variés; sa principale production est, à notre avis, un portrait de *dame en mantille noire* que chacun admire depuis long-temps et dont la célébrité est devenue proverbiale; ses petites *infantes* aussi sont charmantes, une surtout rappelle celle si renommée du Louvre.

Zurbaran, Alonzo Cano, Mathéo Cerezo, Pareja, Ribalta,

Polanco, Espinosa, Fernandez, Pereda, Francisquito, Juan de Joannes, Jaureguy, Menesses, Llano, Luis de Vargas, Rodriguez de Miranda, Salvador, Castillo y Saavedra, Sarabia, Eugenio Caxes, Montero de Roxas, et enfin tous ceux que nous avons cités plus haut, y brillent dans des conditions différentes et supérieures.

Parmi les tableaux italiens que M. le marquis de Las Marismas a réunis dans sa galerie comme pour montrer la parenté, la filiation des grandes écoles de peinture, nous citerons les tableaux de Raphaël, du Corrège, Andréa del Sarto, Dosso Dossi, Carlo Dolci, Sasso Ferrato, Garofalo, Salaï, Schidone, Mantegna, Dominiquin, Sébastien del Piombo, Spada, Jules Romain, le Guerchin, le Perugin, Cesari da Sesto, Furini, Jean Bellin, le Titien, le Giorgion, Pompeo Battoni, l'Albane, Canaletti, Lorenzo Lotto, Luini, le Pordenone, Tintoret, Proccaccini, le prêtre Génovèse, Rondani, le Parmesan, les Carrache, Christofano Allori, Frederic Barroche, Pietro de Cortone, ainsi que beaucoup d'autres noms des plus recommandables.

Enfin, les écoles flamande, hollandaise, allemande et française y sont représentées dans une proportion moins grande par quelques illustrations, telles que Rubens, Van Dyck, David Téniers, Rembrandt, Quintin Messis, Dietrich, Van Balen, Diepenbeeck et Robert Levoyer.

Les limites tracées à l'avant-propos d'un catalogue de vente ne nous permettent pas ici une description plus étendue sur chaque peintre qui illustre cette grande galerie; nous avons essayé, dans nos articles, de parler de chaque tableau d'après nos propres impressions; ces impressions, nous les communiquons au public toujours bon juge et bienveillant, nous voulons qu'il soit libre de rectifier ce qu'il

croira utile, et d'acheter sous la seule influence de ses remarques.

Nous savons que partout se développe et se généralise le goût des beaux-arts, que la puissance des grands noms et des grandes œuvres a fait de toutes parts des prosélytes dévoués et fervents ; les amateurs éclairés de chaque pays apprécieront comme nous cette collection riche et complète.

Une suite de statues remarquables sera présentée au public après la vente des tableaux ; la majeure partie provient de la collection BOURSAULT, elles sont toutes dignes d'une grande attention et d'un bel accueil.

Au nombre de ces statues, nous mentionnerons la *Madeleine*, chef-d'œuvre du célèbre CANOVA dont la réputation est établie depuis long-temps dans toute l'Europe.

CATALOGUE
DE
TABLEAUX ANCIENS
DES ÉCOLES
espagnole, italienne, flamande, hollandaise et allemande;

Statues anciennes et modernes,

MARBRES, ETC.,

COMPOSANT LA GALERIE DE

M. AGUADO, Marquis DE LAS MARISMAS.

Écoles espagnoles.

ÉCOLE DE CASTILLE.

ARELLANO (JUAN DE), né à Santorcas en 1614, mort à Madrid, en 1676.

1. — Fleurs.

Bouquet de fleurs diverses, disposées dans un vase en verre.

Toile, hauteur 20 centimètres, largeur 18 centimètres.

2. — Fleurs.

Autre bouquet de roses et œillets, dans un vase sur une table. *Pendant du précédent.*

T., haut. 20 c., larg. 18 c.

CARREÑO DE MIRANDA (JUAN), né à Avilés en 1614, mort à Madrid en 1685.

3. — Portrait équestre de Charles II, roi d'Espagne.

Le peintre a représenté ce jeune monarque montant un fort beau cheval meklembourgeois à l'allure du galop, et, comme indication de l'opulence et des possessions importantes de l'Espagne, il a réuni, en un petit espace, dans ce tableau, la vue de plusieurs villes et provinces, l'embouchure de plusieurs fleuves, et a indiqué, sur le devant du paysage, quelques huîtres à perles, comme la principale richesse des colonies soumises à la domination espagnole ; le roi Charles II est dans un costume de guerre et il tient à la main un bâton de commandement.

Deux figures. T., haut. 2 m. larg. 1 m. 32 c.

CAXES (EUGENIO), né à Madrid en 1577, mort à Madrid en 1642.

4. — L'Adoration des Mages.

Les trois rois arrivent à Bethléem, guidés par l'étoile flamboyante qui s'arrête au dessus de l'étable ; le plus âgé d'entre eux se prosterne devant l'Enfant et lui offre des parfums, les autres attendent debout et respectueusement ; leur suite, composée de guerriers, d'esclaves, chevaux et chameaux, s'aperçoit au dehors.

Quinze figures. T., haut. 1 m. 10 c. larg. 1 m.

CEREZO (MATEO), né à Burgos en 1635, mort à Madrid en 1685.

5. — Déposition de Croix.

Pendant la nuit et après qu'on a eu descendu le corps du Christ de la croix pour le déposer sur un linceul blanc, Marie-Madeleine et la Vierge Marie, éplorées, étanchent le sang qui coule encore de ses nombreuses blessures, Simon le Cyrénéen les aide dans l'accomplissement de ce triste devoir ; trois anges aux pieds du Christ, recueillent les trois clous ensanglantés et les placent dans une draperie bleue. Cet habile peintre de l'école de Castille était élève de Juan Carreño.

Sept figures. T., haut. 2 m., larg. 1 m. 54 c.

6. — Déposition de Croix.

La Vierge, saint Jean et Simon le Cyrénéen, préparent le corps du Sauveur à recevoir la sépulture ; les deux saints examinent avec douleur les blessures du Christ et étanchent le sang qui en découle. Cette composition savante s'enlève toute en lumière sur un fond vigoureux.

Quatre figures. T., haut. 1 m. 25 c., larg. 1 m. 70 c.

7. — Saint Jérôme dans sa grotte.

Assis à demi nu sur la pierre, et la tête appuyée sur sa main gauche, il interroge le ciel qui l'éclaire d'un rayon lumineux; devant lui, et sur la pierre qui lui sert de table, sont un livre ouvert et un sablier. Son lion rugit à ses pieds.

Deux figures. T., haut. 1 m. 91 c., larg. 1 m. 63 c.

8. — Ecce Homo.

Le Christ, exposé presque nu devant le peuple juif, reçoit avec calme ses outrages et ses ironies; cependant un vieillard coiffé d'un turban en a pitié et passe sur ses épaules un manteau rouge pour le couvrir.

Deux figures. T., haut. 1 m. 23 c., larg. 96 c.

9. — Résurrection de la Vierge.

En présence des Apôtres, et du peuple hébreu étonné, la Vierge sort de son tombeau et monte au ciel, soutenue et escortée par toute la hiérarchie des anges; chaque personnage prend à cet événement une part bien comprise et bien calculée d'après le caractère dont il est revêtu.

Trente-cinq figures. T., haut. 4 m., larg. 3 m.

COELLO (CLAUDIO), né à Madrid, on ignore en quelle année, mort à Madrid en 1693.

10. — Saint Jean-Baptiste et son mouton.

Ce saint, assis auprès de son mouton, remplit d'eau une coquille pour se désaltérer.

Deux figures. T., haut. 1 m. 40 c., larg. 1 m. 13 c.

11. — Portrait d'un cardinal.

Il est de trois quarts, la tête couverte d'une calotte rouge, il porte sur un camail de même couleur et passée autour du cou, une croix d'or.

Une figure, buste. T., haut 67 c., larg. 49 c.

12 — Caïn et Abel.

Caïn jaloux de voir l'offrande de son frère Abel mieux accueillie du Seigneur que la sienne, le terrasse et le tue.

Trois figures. T., haut. 1 m. 90 c., larg. 1 m. 3 c.

CONCHILLOS (JUAN-FALCO), né à Valence en 1641, mort en 1711.

13. — David et Abigaïl.

David reçoit les présents d'Abigaïl venue à sa rencontre pour apaiser sa colère contre Nabal, son époux.

Huit figures. T., haut. 1 m. 93 c., larg. 1 m. 63 c.

14. — La Vierge dans une gloire.

Elle a des ailes ouvertes, trois anges lui posent la couronne d'or sur la tête et plusieurs saints et saintes l'entourent dans les nues. Ce tableau (forme ronde) nous semble inspiré de ces paroles des litanies (*Regina angelorum*, — *Regina sanctorum omnium*).

Quinze figures. B., haut. 90 c., larg. 93 c.

CORREA, vivait à Madrid, au milieu du XVIe siècle.

15. — Portement de Croix.

Le Christ est conduit au Calvaire par des soldats juifs au milieu desquels on voit deux des saintes femmes qui l'accompagnent. Plus loin, et comme complément du sujet, les deux larrons, conduits par d'autres soldats, gravissent la montagne pour être attachés à la croix aux côtés du Christ, afin d'ajouter à l'ignominie de son supplice; les figures principales, au nombre de cinq, sont de dimension naturelle et à mi-corps, les autres sont en pied et dans une proportion plus petite.

Quinze figures. T., haut. 1 m. 5 c., larg. 1 m. 62 c.

ESCALANTE (JUAN ANTONIO).

16. — Le jeune saint Jean assis sur des fragments de rocher, paraît jouer avec son mouton.

Ce peintre célèbre en Espagne, à l'époque des artistes Vénitiens, s'est inspiré de leur manière et particulièrement de celle du Tintoret : sans avoir quitté jamais l'Espagne, son talent tient plus des ouvrages italiens que de ceux de ses compatriotes.

Deux figures. T., haut. 18 c., larg. 34

FERNANDEZ (LUIS), né à Madrid en 1605, mort à Madrid en 1646.

17. — Madone.

Dans un médaillon, formé de fort belles fleurs, la Madone presse son jeune enfant étroitement sur son sein. Tableau de forme ovale.

Deux figures. T., haut. 63 cent., larg. 73 cent.

18. — Mariage de la Vierge.

En présence des témoins et des assistants, la Vierge et saint Joseph sont unis par le pontife dans le temple.

Soixante-quinze figures. T., haut. 1 m. 45 c., larg. 72 c.

FRANCISQUITO, mort en 1705, élève de Luca *Giordano*.

19. — Paysage.

Les sites de l'Andalousie sont accidentés et pittoresques; cette vue est

prise dans ces contrées riches, fertiles et variées : un fond de vaste étendue, interrompu par de nombreux plans coupés, est couvert de rochers, de villages et de végétation ; à droite, sur un roc baigné par une rivière est une construction entourée d'arbres à laquelle on arrive par un escalier ; le premier plan est un chemin où se voient un pâtre et deux vaches, ce chemin bordé à droite par de gros arbres ombrageant un reste de monument, l'est à gauche par un arbre cassé dont les branchages inférieurs s'étendent encore majestueusement jusque sur la route. Ce tableau est gravé sur acier dans l'œuvre Gavard, par Aubert père.

Trois figures. T., haut. 1 m. 05 cent., larg. 1 m. 40 cent.

20. — Paysage et animaux.

Le soir, au moment du crépuscule, une femme assise sur le fragment d'un rocher, adresse la parole à un jeune pâtre qui, monté sur un âne, ramène son troupeau du pâturage.

T., haut. 59 c., larg. 91 c.

GRANELO vivait à Madrid vers 1560.

21. — Portrait du roi Alphonse VIII.

Son attitude fière et martiale, la tête haute et les mains sur la hanche, indiquent un homme résolu ; ce monarque est vêtu d'un justaucorps rayé. Son costume est complété par une toque noire à plumes, une collerette à tuyaux, un collier d'or, et un poignard à la ceinture ; il porte mouche, moustache et barbe noire. L'inscription espagnole qu'on lit au bas de ce portrait indique que ce souverain fut couronné par la main du Cid dans la cathédrale de Burgos.

Une figure, mi-corps. B., haut. 92 c., Lrg. 70 c.

LLANO (FELIPE DE), né à Madrid, mort en 1625.

22. — Sainte Thérèse agenouillée devant un crucifix.
Une figure. C., haut. 18 cent., larg. 10 cent.

23. — Jésus-Christ au jardin des Olives.

Pendant qu'il prie son Père, l'ange lui apparaît tenant le calice et portant la croix.

Quatre figures. C., haut. 20 cent., larg. 21 cent.

24. — Buste d'Ange.

Il est vu de profil, vêtu de blanc et tenant un lis.
Une figure mi-corps. C., haut. 13 cent., larg. 9 cent.

MAZO MARTINEZ (JUAN-BATISTA del), né à Madrid en 1615, mort à Madrid en 1687.

25. — Le Marchand de fruits.

Un beau seigneur castillan, la main sur la hanche, marchande des fruits à un paysan qui se découvre en les lui présentant; le premier a un costume en velours brodé d'or, et une riche épée supportée par un large baudrier également brodé en or et à franges; sa tête est coiffée d'un chapeau noir à larges bords où flotte une plume; il a de hautes manchettes blanches et une colerette retombe sur son pourpoint. C'est un costume essentiellement militaire.

Deux figures, mi-corps. T., haut. 1 m. 13 c., larg. 1 m. 51 c.

MIRANDA (RODRIGUEZ de), mort à Madrid en 1766.

26. — Saint Georges.

Portrait d'un jeune seigneur espagnol sous les traits de saint Georges; il est debout, cuirassé, tenant l'étendard et la palme.

Une figure. T., haut. 30 c., larg. 15 c.

MONTERO DE ROXAS, né à Madrid en 1613, mort à Madrid en 1688.

27. — L'ivresse de Noé.

Le patriarche, *créateur* de la vigne, ayant fait un usage immodéré du vin, se trouve couché totalement ivre et endormi. Non loin de là, deux de ses fils, Sem et Japhet, s'entretiennent ensemble; mais Cham, le troisième, tourne son père en dérision et se rit de l'état dans lequel il le voit. Près du vieillard sont des grappes de raisin, un vase renversé, et un second vase debout sur lequel repose son bras.

Quatre figures. T., haut. 2 m. 10 c., larg. 1 m. 73 c.

MORALÈS (LUIS), surnommé EL DIVINO, né à Badajoz en 1509, mort à Badajoz en 1586.

28. — La Vierge, au pied de la croix, soutient le corps de son Fils, et le contemple avec une expression d'amour et de douleur.

Cette composition a été souvent répétée par le peintre, mais toujours avec des variantes; celle-ci résume toutes les qualités désirables : elle est un chef-d'œuvre de perfection.

Deux figures, bustes. B., haut. 51 c., larg. 43 c.

29. — Ecce Homo.

Malgré ses souffrances et ses douleurs, le Christ calme et résigné attend courageusement, exposé devant le peuple, la mort ignominieuse qu'on lui prépare. Le modelé des chairs, la finesse et le précieux du travail, alliés

à une haute pensée, ont fait classer cette tête parmi les plus belles œuvres du divin Moralès. Gravé, dans l'œuvre Gavard, par Aristide.

Une figure, buste. T., haut. 48 c., larg. 29 c.

MURILLO (BARTOLOMEO ESTEBAN), né à Séville en 1618, mort à Séville en 1682.

30. — La Mort de sainte Claire, vierge et abbesse.

Sainte Claire naquit à *Assise*, ville de Toscane, à l'époque où saint François remplissait le monde de sa piété et de sa sagesse : son admiration pour les vertus de ce grand saint déterminèrent de bonne heure sa vocation : elle entra par ses conseils dans un couvent de bénédictines de Saint-Paul et plus tard dans celui de Saint-Ange de Panso dont elle devint abbesse et où elle mourut. Sa charité et son humilité la rendirent célèbre dans toute l'église; les faveurs particulières dont le ciel comblait son monastère, excitant le zèle de ses prosélytes, on vit s'élever de toutes parts des couvents de son ordre : *Agnès*, fille du roi de Bohême, fonda un couvent de Clarisses dans la ville de Prague et s'y fit religieuse : dans celui qu'elle gouvernait, composé de seize saintes filles, on en comptait trois de la maison des *Ubaldini* de Florence.

Sa sainteté et ses vertus engagèrent le pape *Innocent IV* à la visiter, il fit en effet le voyage de Pérouse à Assise.

Ce pape vint également à ses funérailles avec un grand nombre de cardinaux : deux ans plus tard en 1255 Alexandre IV la canonisa.

Murillo, à qui ce tableau fut commandé pour le couvent de Saint-François d'Assise, à Séville, y a déployé toute la fécondité de son génie, tous les trésors de son savoir; le tableau contient deux parties bien distinctes: l'une où se reflètent toutes les splendeurs, toutes les joies et toutes les béatitudes célestes; l'autre où l'humanité se montre sous son aspect le plus triste, celui de la mort. Ici c'est un cortége de jeunes et belles filles impalpables comme l'air qui s'avancent conduites par le Christ pour assister à l'heure suprême de sainte Claire, recueillir son âme et l'emporter au ciel; là ce sont les saints religieux du couvent de Saint-Damien qui récitent des oraisons près de son lit de mort, c'est toute la pompe divine et sacerdotale, terrestre d'un côté, surnaturelle de l'autre; c'est un mélange parfait de gens qui appartiennent à la terre et aux nuages, les uns avec des larmes, les autres avec le sourire des bienheureux.

Ce chef-d'œuvre a été rapporté d'Espagne par M. Mathieu Fabvier, intendant général de l'armée française en ce pays sous l'empire; il était peu de temps encore avant cette époque dans le couvent de Saint-François d'Assise, à Séville, pour lequel il fut exécuté et dont nous avons parlé plus haut.

Vingt-huit figures. T., haut. 3 m. 10 c., larg. 4 m. 46 c.

31. — Saint François d'Assise.

Il prie agenouillé, ayant devant lui un crucifix et une tête de mort, quand un ange lui apparaît et lui indique, écrits sur un papier qu'il déroule, les statuts de son ordre. Ce tableau a été rapporté d'Espagne par le général LÉRY. Gravé, dans l'œuvre Gavard, par Z. Prévost.

Deux figures. T., haut. 2 m. 37 c., larg. 1 m. 81 c.

32. — Saint Diégo.

En prière devant une croix de bois, le saint homme est surpris par quelques religieux, au nombre desquels est le cardinal archevêque de Pampelune. Gravé par Cousin.

Six figures. T., haut. 1 m. 63 c., larg. 1 m. 89 c.

33. — Réception de saint Gilles par un pape.

En l'an 514, saint Gilles, abbé d'un monastère situé près de la ville d'Arles, fut envoyé à Rome par saint Césaire, évêque de cette ville, pour obtenir du pape Symmaque, la confirmation des priviléges de son église; le moment représenté est celui où ce saint, accompagné d'un religieux de son ordre, est admis devant le pape qu'on voit assis entre deux cardinaux. Ce tableau admirable fait pendant au précédent; comme lui il a été rapporté d'Espagne par M. Mathieu Fabvier, Intendant général de l'armée française. Lors de l'occupation, ils étaient l'un et l'autre placés dans le couvent de Saint-François à Séville, avec la mort de sainte Claire, tableau si remarquable de cette collection.

En présence de ce chef-d'œuvre, on admire tout d'abord le calme parfait, la sérénité, la confiance empreints sur la physionomie des cinq personnages qui composent tout le tableau. Les deux religieux sont du plus beau caractère; la majestueuse simplicité de l'ensemble, l'expression, l'animation des têtes, le mouvement, la convenance, la disposition des figures, tout cela réuni, sans effort, sans travail, spontanément, vous remplit l'âme de la plus douce émotion. L'illusion est complète : on regarde agir, on écoute parler les personnages. Nous avons toujours pensé que là est le signe, la marque infaillible, le *criterium* des œuvres véritablement magistrales.

Cinq figures. T., haut 1 m. 63 c., larg. 1 m. 89 c.

34. — Saint Élie dans le désert.

Le prophète, après une marche fatigante au désert, se repose sous des arbres, exténué de lassitude et tourmenté de chaleur et de soif, lorsqu'un ange, qui lui apparaît, l'encourage par ses paroles et lui indique, du doigt, un vase placé à ses pieds, avec le contenu duquel il pourra étancher sa soif et rétablir ses forces; ceci se passait pendant son retour de Pales-

tine où il était allé avec les prophètes Jérémie, Daniel, Isaïe et Samuel, visiter les confesseurs condamnés à travailler aux mines de Silicie : l'histoire dit qu'il fut arrêté aux portes de Césarée, et conduit en présence de Firmilien, gouverneur de la province, qui fit en même temps appliquer la question aux quatre prophètes que nous avons mentionnés, ainsi qu'à saint Élie et à saint Pamphile, et, voyant qu'ils persistaient à se dire chrétiens, il les fit immédiatement mettre à mort.

Ce tableau est de l'époque estimée de Murillo ; il est de son faire clair et vaporeux, et une pensée profonde le distingue de toutes parts.

Deux figures. T., haut. 2 m. 01 c., larg. 2 m. 40 c.

35. — Saint Jean-Baptiste et son mouton.

Le jeune saint Jean-Baptiste, assis, indique du doigt à son mouton un filet d'eau limpide qui jaillit d'un rocher, et l'invite à se désaltérer. Il n'a pour tout vêtement qu'une peau de renard, et une draperie rouge sur laquelle il est assis; la croix de jonc qu'il tient de la main gauche est ornée d'une banderole sur laquelle on lit ces mots latins : *Agnus Dei.*

Deux figures. T., haut. 1 m. 11 c., larg. 80 c.

36. — La Madone.

Sur un fond brun et uni, la Vierge, assise, supporte l'enfant Jésus. La lumière qui éclaire le tableau émane du corps de l'enfant et éclaire la figure de sa mère : cette lumière se dégrade, s'adoucit et se perd insensiblement. Ce tableau est gravé, dans l'œuvre Gavard, par Lefèvre.

Deux figures. T., haut. 1 m. 11 c., larg. 80 c.

37. — L'Annonciation.

L'ange Raphaël, envoyé par Dieu le Père, vient annoncer à Marie qu'elle deviendra mère du Sauveur du monde : il lui explique la volonté du Seigneur, et du geste lui montre l'Esprit-Saint qui descend des nues sous la forme d'une colombe : celle-ci se prosterne à cette nouvelle, et remercie le Très-Haut de l'honneur auquel il l'appelle. A genoux devant son prie-dieu, les mains croisées sur la poitrine, sa figure respire le calme du bonheur et une douce joie.

Des anges et chérubins, d'une incomparable beauté, ont accompagné le Saint-Esprit et se balancent dans l'air aussi légers que lui et que la vapeur qui les entoure ; en considérant la beauté de chaque personnage, on se persuade volontiers qu'au ciel seulement il en existe de pareils. La vie dont ils vivent n'est pas celle d'ici-bas : un mortel n'est pas animé de la sorte ; ce qu'il y a d'humain dans leur physionomie est tellement tempéré par un aspect céleste et supérieur, que l'on se demande où Murillo peut avoir rencontré de semblables modèles, et si ce n'est pas plutôt son imagination si richement impressionnée qui les a enfantés et produits.

La rare perfection de coloris et de pinceau réunis dans cette œuvre la placent au tout premier rang parmi les plus belles ; depuis qu'elle orne cette galerie, elle est le sujet de l'admiration de tous. Le bas du tableau est orné d'un panier ou corbeille contenant du linge blanc, un petit coussin rouge et une paire de ciseaux.

Ce tableau, très capital, provient de la collection de M. de Reyneval, qui l'avait eu en Espagne à l'époque de son ambassade. Gravé dans l'œuvre Gavard par Lefèvre.

Huit figures. T., haut. 1 m. 78 c., larg. 1 m. 29 c

38. — Assomption.

La Vierge dans les nuages a les pieds posés sur un croissant, elle est debout les mains jointes, le regard dirigé vers le ciel, plusieurs anges voltigent à ses côtés, portant diverses fleurs emblématiques, et dans la vapeur lumineuse dont le haut de la personne de la Vierge est plus particulièrement environnée, paraissent çà et là de nombreuses têtes de chérubins.

17 figures. T., haut. 1 m. 63 c., larg. 3 c.

39 — Madone dans une gloire.

La Vierge, tenant son fils, descend dans une gloire lumineuse supportée par des nuages et entourée d'une multitude d'anges et de chérubins qui voltigent autour d'eux; elle se manifeste à sainte Juste et à sainte Ruffine, les deux patrones de Séville, à saint Jean-Baptiste et à saint François qui tous sont saisis d'une grande admiration à sa vue et l'adorent.

Voici un de ces tableaux sur lesquels la critique la plus sévère ne peut trouver à s'exercer; on a été unanime jusqu'à ce jour à lui rendre l'hommage le plus flatteur, car il résume toutes les qualités, perfection, coloris, sentiment et conservation. Il est un de ceux qui ont été gravés au burin avec le plus de succès dans l'œuvre Gavard, par Nargeot.

Vingt-neuf figures. T., haut. 70 c., larg. 51. c.

40. — Miracle de saint Vincent-Ferrer.

Saint Vincent-Ferrer est connu dans l'écriture sous la dénomination du *Saint Séraphique*, il est, particulièrement en Espagne, l'objet d'une grande vénération ; le passage le plus important que signale sa vie est celui retracé dans ce tableau : dans un coin à droite du tableau on le voit ressusciter un mort devant plusieurs personnes, et à gauche il retient en l'air par la seule puissance de sa volonté un maçon tombé d'un échafaudage; au milieu et tout à fait sur le devant du tableau ce saint est vu en pied dans un costume religieux et a de grandes ailes étendues.

38 figures. T., haut 3 m. 21 c., larg. 43 c.

41. — Saint Thomas de Villa-Nueva.

Le saint évêque distribue des aumônes aux malheureux sous le vestibule d'un palais.

Sept figures. T., haut. 4? c., larg. 2? c.

42. — Saint Grégoire-le-Grand.

Il est debout, coiffé de la tiare, ses habits pontificaux sont en drap d'or, d'une main il tient un livre et de l'autre la croix papale.

Une figure. T., haut. ? m. 10 c., larg. 1 m. 10 c.

43. — Saint Joseph et l'enfant Jésus.

Après la mort d'Hérode, la sainte famille revint en Judée; mais dans la crainte qu'Archélaüs, fils de celui-ci, n'eût hérité des vices de son père, elle en repartit pour se diriger sur Nazareth, en Galilée, où dominait Hérode Antipas, frère d'Archélaüs; tranquille sur l'avenir, saint Joseph put aller tous les ans célébrer la Pâque à Jérusalem : c'est cette particularité que le peintre a choisie pour motif de son tableau, dont tout le personnel est formé de deux figures, celle de saint Joseph marchant, et l'autre l'enfant Jésus qu'il tient par la main.

Deux figures. T., haut. 1 m. 50 c., larg. 1 m.

44. — Enfants revenant du marché.

Deux jeunes filles accroupies dans le coin d'une masure comptent l'argent qui leur reste de leurs emplètes au marché; des raisins et autres fruits sont dans une corbeille déposée à terre auprès d'elles.

Deux figures. T., haut. 1 m. 33 c., larg. 1 m.

45. — Sainte Juste.

Cette jeune sainte, d'origine espagnole, est représentée dans les proportions naturelles et vue jusqu'aux genoux; sa robe est jaunâtre, mais d'un jaune parfaitement harmonieux qui se combine merveilleusement avec le bleu du manteau et avec le ton incertain et rosé d'un petit voile en gaze qui retombe de sa chevelure noire agitée par le vent; la tête de cette jolie sainte est brune, elle a une peau d'un ton chaud et méridional, ses insignes sont une branche de palmier et deux petits vases de terre qui indiquent qu'elle était fille d'un potier de terre. Cette sainte est avec sa sœur, sainte Ruffine, patronne de Séville.

Une figure, mi-corps. T., haut. 36 c., larg. 30 c.

46. — Sainte Ruffine.

Sœur de sainte Juste, elle est aussi patronne de Séville; sa beauté est également remarquable et d'un type analogue : vue plus de face que la pré-

cédente, elle est posée dans le tableau d'une manière presque semblable, mais lui faisant face ; la couleur de ses vêtements diffère totalement, mais ils sont admirablement exécutés. On trouve dans ce tableau l'harmonie, le caractère d'originalité nationale qui plaît tant dans cette école. Ce tableau fait pendant au précédent.

Une figure, mi-corps. T., haut. 50 c., larg. 51 c.

47. — Groupe d'enfants.

Deux jeunes mendiants, assis à terre, prennent leur repas composé de gâteaux et de crevettes, lorsqu'un petit nègre, portant une cruche d'eau sur l'épaule, s'arrête auprès d'eux et sollicite un morceau du gâteau que le plus âgé tient à la main.

Trois figures. T., haut. 1 m. 45 c., larg. 1 m. 11 c.

48. — Jeune fille aux poissons.

Une jeune fille est assise sur le premier plan d'un paysage, ayant auprès d'elle un panier contenant divers fruits et un pain, plus un plat sur lequel sont des poissons crus ; l'expression d'étonnement empreint sur le charmant visage de cette jeune fille et le mouvement de surprise auquel elle semble céder, font croire qu'elle aperçoit quelque animal ou reptile venir à elle ; on est forcé de participer à son émotion quand on observe avec quelle perfection délicate elle est rendue, et on est disposé à lui parler pour la rassurer sur sa frayeur : on ne trouve que dans des galeries pareilles à celle-ci des tableaux de ce mérite. Généralement les sujets les plus simples, empruntés aux habitudes de la vie commune, exercent sur l'esprit du plus grand nombre un empire plus fort que les sujets allégoriques ou même que les sujets historiques. Nous recommandons ce tableau et le suivant à MM. les amateurs, convaincus que notre admiration trouvera des sympathies. Gravé par Blanchard.

Une figure. T., haut. 97 c., larg. 83 c.

49. — L'Enfant à la tourte.

Jeune garçon assis sur un tertre au pied d'un rocher baigné par la mer ; il tient de la main droite un plat sur lequel est une tourte, et s'appuie de la gauche sur un flacon en verre blanc ; deux beaux fruits, dont l'un est partagé par le milieu, se trouvent à côté du vase et sont reflétés par la transparence du verre. L'expression attentive de ce jeune garçon indique qu'il est absorbé par quelque scène qui se passe sur la mer et peut-être par un événement, puisqu'il a l'air d'oublier tout-à-fait son repas. Ce beau tableau, de qualité exquise, fait pendant à celui dont nous venons de parler : il ne lui est inférieur ni sous le point de vue de l'exécution ni sous celui du beau et du vrai. Nous supposons que ces deux jolis sujets, traités

avec un si rare bonheur, sont les portraits de deux enfants de pêcheur, à en juger par leur accoutrement, la nature des mets qu'ils ont près d'eux et enfin d'après les localités où ils se trouvent. Gravé dans l'œuvre Gavard par Blanchard. Pendant du précédent.

Une figure. T., haut. 97 c., larg. 83 c.

50. — **Sujet tiré de la vie de Jacob.**

Jacob arrive chez Laban. Gravé dans l'œuvre Gavard, par H. Kernot.

Vingt-quatre figures. T., haut. 1 m. 3 c., larg. 1 m. 59 c.

51. — **Vision de Jacob.**

Voici comment s'exprime l'Ancien Testament au sujet de cette vision : Jacob étant sorti de Betzabée, allait à Haran.

Et étant venu en certain lieu, comme il voulait s'y reposer après le coucher du soleil, il prit une des pierres qui étaient là et la mit sous sa tête, et s'endormit en ce lieu.

Alors il vit en songe une échelle dont le pied était appuyé sur la terre et le haut touchait au ciel, et des anges montaient et descendaient le long de l'échelle.

Il vit aussi le Seigneur appuyé sur le haut de l'échelle qui lui dit : Je suis le Seigneur, le Dieu d'Abraham, votre père, et le Dieu d'Isaac. Je vous donnerai et à votre race la terre où vous dormez.

Murillo, comme on peut le voir, a fait une œuvre admirable d'après un sujet qui du reste prête beaucoup à la magie de la couleur. Gravé par Kernot. Pendant du précédent.

Six figures. T., haut. 1 m. 3 c., larg. 1 m. 59 c.

52. — **Sainte Famille.**

La Vierge et saint Joseph examinent avec admiration l'enfant Jésus endormi ; une draperie rouge encadre le groupe et sert de rideau au lit de l'enfant.

Trois figures. T., haut. 1 m., larg. 80 c.

53. — **Groupe d'enfants.**

Trois anges se balancent dans les nues et jouent avec des branches de palmier.

Trois figures. T., haut. 81 c., larg. 62 c.

54. — **Jeune Enfant conduisant un mendiant aveugle.**

Un enfant à physionomie intéressante dirige la marche d'un vieillard infirme et aveugle, celui-ci s'appuie sur son épaule en marchant ; l'enfant, par l'expression joviale de sa figure, veut intéresser en sa faveur et provo-

quer la charité des passants. Ces deux figures forment toute la composition. Le sujet, comme on voit, est fort simple, et pourtant il émeut, il touche ; les grands maîtres ont eu seuls le secret de cette éloquence.

Deux figures, bustes. T., haut. 63 c., larg. 45 c.

55. — L'Enfant Jésus.

Il est assis tenant à la main la couronne d'épines, et sur une table couverte d'un tapis rouge est déposé un crucifix.

Une figure. B., haut. 21 c., larg. 19 c.

56. — Conception de la Vierge.

Sa belle tête, entourée d'une auréole étoilée, s'enlève en lumière sur un fond jaune doré, vaporeux et léger ; les yeux levés au ciel et les mains croisées sur sa poitrine attestent qu'elle rend à Dieu de ferventes actions de grâces ; des cheveux châtains retombent ondoyants sur ses épaules ; sa robe d'un blanc fin est encadrée dans un manteau bleu qui recouvre de ses plis l'épaule et le bras gauches ; enfin une légère gaze d'un jaune harmonieux et incertain, placée sur sa poitrine, se perd dans la vapeur avec la chevelure.

Une figure. T., haut. 1 m. 5 c., larg. 80 c.

57. — Tête de Christ couronnée d'épines.

Elle est vue de face, les yeux au ciel, et le sentiment qu'elle exprime est celui de l'inspiration. C'est un échantillon délicieux et des plus satisfaisants. Forme ronde.

Une figure, buste. B., haut. 30 c., larg. 26 c.

58. — Jacob et l'Ange.

Dans un paysage obscur et par un effet de crépuscule, deux figures se détachent brillantes : c'est Jacob luttant avec un ange ; le croissant de la lune qui éclaire seule ce tableau se reflète dans une mare qui en occupe la partie droite.

Gravé dans l'œuvre Gavard, les figures par *Goitte* et le paysage par mademoiselle Louise *Pannier*.

Deux figures. T., haut. 48 c., larg. 65 c.

59. — Sainte Famille.

Dans la maison de saint Joseph et pendant qu'il travaille ainsi que la Vierge, le jeune saint Jean et l'enfant Jésus jouent ensemble et forment une croix avec des roseaux.

Quatre figures. T., haut. 29 c., larg. 23 c.

60. — La Vierge et l'Enfant.

La sainte Vierge tient sur ses genoux et presse contre son sein l'enfant Jésus; leurs figures sont vues de face et se détachent en lumière sur un fond brun et uni.

Deux figures. T., haut. 40 c., larg. 30 c.

61 — Jacob luttant avec l'Ange.

C'est une charmante esquisse de paysage où le peintre s'est plu à introduire un sujet de l'Ancien Testament : c'est un échantillon parfait et comme une étincelle du génie de ce grand peintre.

Deux figures. T., haut. 37 c., larg., 33 c.

62 — Saint Vincent-Ferrer.

Ce saint, qui porte des ailes, tient un crucifix à la main ; à ses pieds et près de lui on voit un ange tenant une mitre, et par terre un chapeau de cardinal, un livre et une autre mitre.

Deux figures. T., haut. 58 c., larg. 21 c.

63 — Le Christ au roseau.

Vu de face, les yeux baissés, les mains liées, la tête couronnée d'épines, le Christ est offert en spectacle au peuple juif. Ce buste étudié sévèrement est digne de Sébastien del Piombo.

Une figure. T., haut. 93 c., larg. 79 c.

64 — Saint François de Paule.

Buste de vieillard dans l'attitude de l'extase, les mains jointes et les yeux élevés au ciel ; c'est une tête d'expression, admirable par la pensée que le peintre a su y introduire.

Une figure, buste. T., haut. 65 c., larg. 48 c.

65 — Portrait de moine.

Ce portrait est sans doute celui d'un religieux adepte de Loyola et de son ordre : il est celui d'un homme chez qui tout respire l'intelligence, la sagesse et la pénétration; son costume brun a de l'analogie avec celui des carmes déchaussés.

Une figure, buste. T., haut. 70 c., larg. 59. c.

66 — Portrait d'homme.

Vu de trois quarts, il tient de la main gauche un livre de grand format dont il montre le titre de la main droite, *Nueva recopilacion*, un ou-

vrage de législation. Ce portrait de magistrat ou de publiciste est signé, *Bartholomeus Estebanus Murillo, fecit,* 1652.

 Une figure, mi-corps. T., haut. 1 m., larg. 81 c.

67 — Tête de saint Jean-Baptiste.

Cette tête est dans un plat d'argent posé sur une table de pierre ; auprès de ce plat est une croix en jonc avec une banderole où sont écrits les mots latins *Ecce Agnus Dei.*

 Une tête. T., haut. 63 c., larg. 73 c.

68 — Jeunes mendiants.

Deux enfants en haillons se reposent auprès d'une maison ; l'un d'eux, étendu par terre, paraît jouer avec des boules : il interroge du regard son petit camarade qui, debout près de lui, mange un gros morceau de pain en le regardant jouer ; un chien assis à ses pieds sollicite sa part du festin.

 Deux figures. T., haut. 9 c., larg. 81 c.

69 — La Vierge apparaissant à saint Jacques de Nisibe.

Pendant qu'il distribue aux malheureux des secours et des aliments, saint Jacques de Nisibe voit lui apparaître dans une gloire la Vierge tenant l'enfant Jésus qui lui tend les bras ; le Saint Esprit descend aussi visiter le saint, accompagné de plusieurs anges dont un vient lui déposer une couronne sur la tête.

Ce tableau capital est cité dans l'ouvrage sur la peinture de l'auteur espagnol Cean Bermudez.

 Vingt et une figures. T., haut. 2 m. 35 c., larg. 1 m. 75 c.

70. — Saint François de Paule.

Le saint homme, debout, les yeux levés vers le ciel, est représenté dans l'attitude de l'extase ; d'une main il tient le rosaire, et par la position de l'autre qui est étendue ouverte, il semble prier le Très-Haut. Dans la partie droite, vers le haut du tableau, et dans un point lumineux, on lit l'éloge du saint, résumé par le mot latin *Charitas.*

 Une figure, mi-corps. T., haut. 1 m. 15 c., larg. 1 m.

71. — Tête de religieux.

Les yeux levés vers le ciel, il adresse à Dieu ses prières. Un collet d'étoffe violette, qui couvre ses épaules, indique qu'il occupe un poste assez élevé dans l'Église.

 Une figure, buste. T., haut. 45 c., larg. 31 c.

72. — Portrait d'homme.

C'est le portrait d'un homme de robe, à en juger par son costume noir

à petit collet ; il porte, selon l'usage et la mode de l'époque, la moustache et la mouche.

Une figure, buste. T., haut. 47 m., larg. 37 c.

73. — Saint Joseph et l'Enfant Jésus.

Saint Joseph soutient avec tendresse, et dans une immobilité parfaite, l'enfant Jésus endormi sur ses genoux. L'éloquence des grands maîtres suffit aux motifs les plus simples pour faire ressortir avec bonheur les émotions les plus douces et les plus suaves.

Deux figures. T., haut. 1 m. 90 c., larg. 1 m. 15 c.

74. — Portrait du médecin de Murillo.

Il est costumé de noir, la tête découverte et de trois quarts ; une tête de mort, qu'il tient et contemple, fait soupçonner qu'il était célèbre dans l'art phrénologique, à moins qu'on ne pense que c'est tout simplement un des attributs de sa profession.

Une figure, mi-corps. T., haut. 00 c., larg. 80 c.

75. — Adoration des bergers.

Dans la crèche, les bergers assemblés se prosternent devant le Fils de Dieu que la Sainte Vierge découvre devant eux. Ce joli tableau atteste qu'en le peignant, Murillo s'est inspiré du talent de Ribera l'Espagnolet, tant il y a d'analogie avec la force et l'énergie de cet artiste.

Huit figures. T., haut. 32 c., larg. 40 c.

76. — Sainte Rosalie.

Couverte de ses habits religieux et couronnée d'épines, la sainte tient d'une main un crucifix et des lis, et de l'autre main une discipline.

Une figure. T., haut. 1 m. 10 c., larg. 83 c.

77. — Portrait d'un homme âgé, vêtu de noir, représenté debout et à mi-corps.

D'une main il soutient son manteau et de l'autre il tient ses gants ; le rabat qui entoure son cou indique qu'il appartient soit aux ordres religieux, soit à la magistrature. Ce doit être le portrait d'un homme connu, car Murillo semble avoir pris plaisir à en perfectionner l'exécution.

Une figure, mi-corps. T., haut. 1 m., larg. 75 c.

78. — Le Christ en croix.

Une complète obscurité environne le corps du Christ exposé sur la

croix ; seulement une lueur rougeâtre fait distinguer, à l'horizon, les édifices de la ville de Jérusalem.

Une figure. B., haut. 45 c., larg. 57 c.

79. — Adoration des bergers.

Tous les bergers des environs de Bethléem accourus pour adorer Jésus sont réunis ou agenouillés autour de son berceau ; ils le considèrent avec l'expression de la joie et de l'admiration ; la Vierge leur présente son fils avec un sentiment de bonheur que saint Joseph semble partager ; des anges se balancent dans l'air au dessus de la scène. Délicieux tableau dont personne ne contestera la supériorité.

Treize figures. T., haut. 02 c., larg. 11 c.

80. — Saint Antoine de Padoue.

Il est en prière devant le Rédempteur enfant qui lui apparut soutenu sur des nuages entouré d'une auréole resplendissante ; une simple table de pierre sur laquelle est un lis termine la composition de ce tableau si remarquable.

T., haut. 1 m. 00 c., larg. 1 m.

81. — Le bon Pasteur.

Jésus-Christ porte sur ses épaules la brebis égarée et la ramène au bercail. C'est la parabole de l'Évangile ainsi que l'explique la légende latine que le Christ tient à la main :

Ego sum pastor bonus et cognosco oves meas, et cognoscunt me meæ.

T., haut. 1 m. 10 c., larg. 1 m. 10 c.

82. — Madone.

L'enfant Jésus, assis sur les genoux de la Vierge, tient un oiseau dans sa main droite. Ce sujet est encadré dans un médaillon ovale imitant la pierre sculptée.

Deux figures. T., haut. 1 m. 12 c , larg. 90 c.

83. — Saint Dominique.

Ce saint, fondateur de l'ordre qui porte son nom, est représenté dans son costume religieux consistant en une robe blanche recouverte d'un manteau noir.

Une figure. T., haut. 90 c., larg. 67 c.

84. — Une Véronique.

La tête du Christ couronnée d'épines est empreinte sur une draperie blanche dont les plis forment encadrement.

Une tête. T., haut. 55 c , larg. 47. c.

NAVARETTE (JUAN FERNANDEZ), surnommé el MUDO, né à Logroño en 1526, mort à Tolède en 1579.

85. — Portement de croix.

Le Christ, montant au Calvaire et condamné à porter sa croix, plie sous son poids et tombe à diverses reprises. Dans ce tableau on voit Simon de Cyrène qui l'aide à se relever et à lui rendre plus léger son fardeau. Ce peintre a beaucoup travaillé en Italie et surtout dans les états vénitiens dont il goûta plus particulièrement les maîtres; il fut surnommé el Mudo, parce que, dit-on, il était muet.

Deux figures. T., haut. 1 m., larg. 1 m. 50 c.

86. — L'Ange gardien.

Un jeune enfant écoute attentivement, les mains jointes, les paroles que lui adresse son ange gardien qui, sous les traits d'un beau jeune homme couvert de draperies éclatantes, lui parle du ciel et le lui indique du geste; des livres, une tête de mort et des linges blancs sont par terre sur le devant du tableau.

Deux figures. T., haut 1 m. 73 c., larg. 1 m. 21 c.

87. — Buste d'Archange.

Sous les traits d'un beau jeune homme, un archange est représenté dans ce tableau, tenant un livre ouvert de la main gauche et de la droite une plume; il est vêtu d'une robe brune sur laquelle se détache un large cordon de soie blanche passé en sautoir sur son épaule; de grandes ailes déployées indiquent sa qualité.

Une figure. T., haut. 80 c., larg. 60 c.

OBREGON (PEDRO DE), né à Madrid en 1597, mort à Madrid en 1659.

88. — Un Apôtre.

Il est debout, vêtu d'une ample draperie et d'une robe de couleur violette; il s'appuie des deux mains sur un bâton.

Une figure. T., haut. 1 m. 30 c., larg. 1 m. 03 c.

PALOMINO (ANTONIO DE VELASCO), né à Bujalence en 1653, mort à Madrid en 1725.

89. — L'Enfant Jésus apparaissant à saint Antoine de Padoue.

Saint Antoine de Padoue, agenouillé dans son oratoire, voit paraître devant lui et dans une gloire l'enfant Jésus porté par des anges et tenant un

globe à la main ; deux anges, sur le premier plan, paraissent se disputer la branche de lis, symbole de ce saint religieux ; les attributs de la mort, de la prière, etc., sont épars auprès de lui.

Onze figures. T., haut. 1 m. 72 c., larg. 1 m. 21 c.

PAREJA (JUAN DE).

90. — Portrait d'un jeune seigneur.

L'âge de ce jeune homme est à peu près celui de quinze ans ; il est debout dans un riche intérieur d'appartement et costumé d'un justaucorps de satin fond blanc semé de fleurs et tailladé en rouge ; de petits nœuds en rubans rouges formant aiguillettes entourent sa taille, et sa culotte rouge à raies d'argent est serrée sous le genou avec de gros nœuds à franges ; ses bas sont en soie blanche, et ses souliers en daim gris sont ornés de nœuds rouges : de sa main gauche il tient en laisse un joli lévrier assis à son côté, et il s'appuie de l'autre sur le coin d'une table recouverte d'un tapis.

Une figure. T., haut. 1 m. 43 c., larg. 1 m. 13 c.

91. — Portrait d'une dame en costume religieux.

C'est sans doute le portrait d'une supérieure ou d'une chanoinesse, car l'arrangement riche et coquet de son costume annonce qu'elle est de bonne extraction et qu'elle occupe une haute position dans une communauté religieuse.

Une figure, buste. T., haut. 55 c., larg. 43 c.

92. — Portrait en buste d'un jeune seigneur.

Son costume tout espagnol, formé d'une étoffe brodée soie et or, indique un personnage d'extraction royale ou princière. C'est sans doute le portrait d'un infant ou de quelque jeune seigneur de la cour de Philippe IV. Le soin attentif que le peintre a pris de le perfectionner, la douceur et le fini avec lesquels il a modelé les chairs, témoignent suffisamment qu'il y avait pour lui honneur et profit à en faire une œuvre supérieure.

Une figure. T., haut. 63 m., larg. 48 c.

PEREDA (ANTONIO da), né à Valladolid en 1599, mort à Madrid en 1669.

93. — Déposition de croix.

Sur le premier plan du tableau, le corps inanimé du Christ est étendu par terre et soutenu par la Vierge qui contemple une gloire d'anges descendus du ciel. Les autres personnages sont assemblés auprès de Jésus et au pied de la croix, pour lui rendre les devoirs de l'ensevelissement.

Sainte Marie-Madeleine soutient respectueusement un de ses bras qu'elle couvre de larmes et de baisers, et dans le même temps Joseph d'Arimathie enlève avec précaution les épines que la couronne du supplice a laissées dans sa tête. Tous les accessoires qui ont servi à accomplir ce grand sacrifice, une légende, des crânes humains, etc., sont réunis sur le devant de ce très beau tableau.

Seize figures. T., haut. 2 m. 11 c., larg. 2 m. 43 c.

94. — Déposition de croix.

Tous les saints personnages de la Passion sont réunis autour du corps du Christ étendu sur un linceul blanc; la Vierge le soutient par les épaules, et les autres s'apprêtent à l'ensevelir. Cette composition est d'une exécution précieuse et parfaite.

Huit figures. C., haut. 25 c., larg. 13 c.

RIZI (DON FRANCISCO), né à Madrid en 1608, mort à Madrid en 1685.

95. — Saint François d'Assise.

Ce saint est enlevé par les anges et transporté au ciel; sa figure vénérable, quoique jeune encore, exprime l'extase.

Sept figures. T., haut. 1 m. 2 c., larg. 83 c.

96. — Adoration des bergers.

La sainte famille, rassemblée dans l'étable de Bethléem, est visitée par les bergers qui viennent adorer l'enfant, lui offrir des fruits et des légumes. Au dessus d'eux, des anges groupés dans les nuages exécutent un concert et chantent les louanges du Seigneur. Plusieurs soutiennent un livre ouvert sur lequel on lit : *Gloria in excelsis*.

Trente-huit figures. T., haut., 4 m. 25 c., larg. 3 m. 90 c.

TRISTAN (LUIS de), né près de Tolède en 1586, mort à Tolède en 1640.

97. — La Vierge et l'enfant Jésus.

Ils sont tous deux supportés par des nuages; deux têtes de chérubins sont au dessus d'eux.

Quatre figures. T., haut., 65 c., larg. 48 c.

98. — Le Christ à la colonne.

Par ordre de Pilate, Jésus est lié à une colonne dans sa prison, et flagellé par des soldats : la patience et le courage sont exprimés sur sa figure.

Cinq figures. T., haut. 1 m. 2 c., larg. 1 m. 3 c.

ÉCOLE DE SÉVILLE.

ARTEGA (MATHEUS).

99. — La Vierge Marie.

Une figure douce et belle, un air bon et chaste, signalent dans ce beau tableau la mère du Dieu fait homme; les belles draperies si harmonieuses qui la couvrent, et les délicieuses mains qu'elle croise sur sa poitrine, toutes les qualités qu'on y rencontre rivalisent avec certaines productions de Murillo dont Artega était élève.

Une figure. T., haut. 95 c., larg. 80 c.

100. — Le Rédempteur.

La personne du Christ, figure à mi-corps dans une attitude démontrant la sagesse, l'humilité et la douceur, tient dans ses mains le globe terrestre qu'il doit régénérer. Ce tableau et celui qui le précède sont encadrés chacun dans un médaillon de forme ovale et font pendants.

Une figure. T., haut. 95 c., larg. 80 c.

BORADILLA.

101. — Saint Pierre.

Assis dans une grotte sur des fragments de rocs, saint Pierre invoque le ciel les mains jointes; à ses pieds sont un livre et un clef d'or qui avec le coq symbole de la vigilance sont ses insignes.

Une figure. T., haut. 99 c., larg. 73 c.

CABRAL BEJARANO (ANTONIO).

102. — Portrait de Murillo.

L'original de ce portrait par Murillo lui-même se voit à la galerie de Séville, et c'est là que l'artiste en a fait la copie en 1840 d'après les ordres de M. le marquis de Las Marismas.

Une figure, buste. T., haut. 95 c., larg. 80 c.

CAMPANA (PEDRO de), né à Bruxelles en 1503, mort à Bruxelles en 1580.

103. — Descente de Croix.

Tous les personnages de la passion sont venus au Calvaire pour recueillir le corps du Christ et lui donner la sépulture. Joseph d'Arimathie, Simon

e Cyrénéen et Nicodème, le descendent avec précaution et le soutiennent ; la Vierge, Marie-Madeleine et saint Jean sont en pleurs au pied de la croix et auprès des insignes ensanglantés de la Passion.

Sept figures. B., haut. 1 m. 89 c., larg. 1 m. 89 c.

104. — La Vierge et le Christ mort.

La Vierge soutient son fils inanimé et le contemple avec douleur. Admirable échantillon de ce maître, rare et précieux.

Deux figures, bustes. T., haut. 18 c., larg. 17 c.

DEL CASTILLO (JUAN), né à Séville en 1584, mort à Cadix en 1640.

105. — La Vierge présentant à saint Dominique de Guzman le portrait de saint Dominique de Silos.

Ce saint est à genoux devant la Vierge qui lui montre ce portrait ; à côté d'eux sont debout les deux patrones de Séville, sainte Juste et sainte Ruffine, l'une tenant une longue épée la pointe fixée en terre, et l'autre un petit vase.

Cinq figures. T., haut. 2 m. 10 c., larg. 1 m. 65 c.

GARZON (JUAN), né à Séville, mort en 1729.

106 — Trois enfants.

Ces enfants sont nus dans un baquet et semblent prier Dieu. Nous pensons que cette composition est le fragment d'un tableau de saint Nicolas.

Trois figures. T., haut. 51 c., larg. 31 c.

HERRERA EL MOZO (LE JEUNE), né à Séville en 1622, mort à Madrid en 1685.

107. — Saint Laurent.

Ce saint martyr, vêtu de ses habits pontificaux, est vu debout appuyé sur le gril instrument de son supplice ; il tient à la main gauche la palme du martyre et de la droite il indique le ciel.

Une figure. T., haut. 1 m. 43 c., larg. 70.

108. — Saint Jérôme.

Pénitence du saint devant l'image du Christ.

Une figure mi-corps. T., haut. 75 c., larg. 67. c.

109. — Miracle de la multiplication des pains.

Jésus s'étant fait apporter les cinq pains qui restaient, les bénit et les donna à ses disciples qui les distribuèrent au peuple ; ceux qui en man-

— 21 —

gèrent étaient au nombre de cinq mille, sans compter les femmes et les petits enfants. C'est ce sujet que le peintre a choisi pour son tableau.

Trois figures, mi-corps. T., haut. 93 c., larg. 1 m. 10 c.

HERRERA EL VIEJO, surnommé *le Vieux*, né à Séville en 1576, mort à Madrid en 1656.

110. — Mariage mystique de sainte Catherine.

La Vierge passe au doigt de sainte Catherine l'anneau de ses fiançailles avec son divin enfant qu'elle soutient en présence de la sainte agenouillée devant eux.

Trois figures. T., haut. 97 c., larg. 1 m. 19 c.

111. — Diogène cherchant un homme.

Ce philosophe, une lanterne à la main, cherche un homme en plein jour ; plusieurs gens l'interrogent sur la cause de cette action bizarre et paraissent émerveillés de l'explication qu'il leur en donne.

Sept figures, mi-corps. T., haut. 1 m. 11 c. larg. 1 m. 34 c.

112. — Buste de saint Pierre.

Il tient d'une main la clef qui est l'insigne de ses fonctions au ciel et de l'autre un gros livre fermé.

Une figure, mi-corps. T., haut. 12 c., larg. 60 c.

LABRADOR (JUAN), né en Estramadure, mort en 1600.

113. — Fruits et nature morte.

Des pêches et des figues sont dans des paniers sur une table de pierre et auprès d'un tapis turc aux couleurs les plus éclatantes et les plus variées. Le peintre Labrador, par de nombreux ouvrages en ce genre, s'est rendu justement célèbre.

T., haut. 1 m. 19 c., larg. 92 c.

LOPEZ (CRISTOBAL), mort à Séville en 1730.

114. — Circoncision.

L'enfant Jésus est présenté au pontife dans le temple, et pendant l'opération, des anges venus du ciel supportent un écusson lumineux sur lequel sont écrits les caractères de l'Eucharistie.

Quinze figures. T., haut. 35 c., larg. 46 c.

115. — Adoration des bergers.

La sainte famille reçoit des bergers accourus en foule, pour voir l'enfant Jésus, l'adorer et lui offrir les fruits de la terre; des anges qui les ont accompagnés et guidés, voltigent dans les airs au dessus du berceau de l'enfant.

Seize figures. T., haut. 32 c., larg. 45 c.

LLORENTE (GOSMAN).

116. — La Vierge.

Dans un paysage et entourée de ses brebis, la Vierge leur effeuille des roses. Comme épisode et dans le fond, l'ange du ciel, armé d'une épée flamboyante vient exterminer un lion qui sort de son antre pour dévorer l'agneau de l'*Ave Maria*.

Deux figures. T., haut. 1 m. 10 c., larg. 85 c.

MARQUEZ JOYA (FRANCISCO).

117. — Portrait d'un jeune homme.

Le personnage représenté est vêtu de noir dans le costume adopté pendant une partie du XVII° siècle, une longue chevelure lui retombe sur les épaules, le porte-crayon qu'il tient de la main droite et un dessin placé devant lui, autorisent à penser que c'est un portrait d'artiste. On ignore l'époque où Joya est né, seulement on sait qu'il excellait dans la spécialité du portrait vers le milieu du XVII° siècle, et qu'il mourut en 1672.

Une figure. T., haut. 1 m., larg. 76 c.

MENESES DE OSORIO (FRANCISCO), mort à Séville au commencement du XVIII° siècle.

118. — Présentation de la Vierge au temple.

La Vierge enfant est amenée au temple et présentée au pontife qui la reçoit sur les marches de l'autel; le fond du tableau est une riche architecture.

Treize figures. T., haut. 1 m. 40 c., larg. 2 m. 27 c.

119. — Repos de la sainte Famille.

Pendant son voyage en Égypte, et dans un de ses repos, la sainte famille s'arrête dans un lieu frais et abrité; la Vierge, assise auprès de son

enfant, lui présente de l'eau dans un coquillage; dans le fond et au bord d'un ruisseau saint Joseph débarrasse l'âne de son bât et le fait paître.

<small>Quatre figures. T., haut. 1 m. 38 c., larg. 2 m. 19 c.</small>

120. — Christ en croix.

Jésus Christ est laissé seul pendant la nuit exposé sur la croix. Au loin se voit la ville de Jérusalem dans l'obscurité; l'effet de la nuit répandue autour du Christ le fait ressortir et le détache en lumière.

<small>Une figure. T., haut. 1 m. 29 c., larg. 97 c.</small>

121. — Saint François d'Assise dans le désert.

Pendant qu'il prie avec ferveur, saint François d'Assise, voit venir à lui un ange du ciel qui lui présente un vase en cristal, contenant de l'eau claire pour étancher sa soif.

<small>Deux figures. T., haut. 1 m. 75 c., larg. 1 m. 15 c.</small>

122. — Saint Pierre, apôtre.

En méditation entre des rochers, saint Pierre tient d'une main la clef du paradis; le coq symbole de la vigilance est placé derrière lui.

<small>Une figure. T., haut. 97 c., larg. 1 m. 29 c.</small>

123. — Saint Paul.

Cet apôtre, prédicateur infatigable de l'Évangile, est assis parmi des rochers : il écoute en silence les inspirations de l'esprit de Dieu. L'épée qu'il tient plantée en terre est le symbole de son martyre. On sait que saint Paul eut la tête tranchée.

<small>Une figure, mi-corps. T., haut. 97 c., larg. 1 m. 29 c.</small>

MOYA (PEDRO DE), né à Grenade en 1610, mort à Grenade en 1666.

124. — Sainte famille.

Ce tableau nous semble tout simplement une réunion de portraits de famille. C'était un usage assez commun en Espagne, de se faire peindre avec le costume et les insignes du saint ou de la sainte dont on portait le nom. Les dames surtout prenaient souvent ce moyen d'honorer leurs saintes patrones.

La galerie espagnole possède beaucoup de ces portraits de saintes.

<small>Quatre figures, mi-corps. T., haut. 1 m. 16 c., larg. 1 m. 19 c.</small>

125. — Ecce Homo ou le Christ au roseau.

Le fils de Dieu couronné d'épines, vu de trois quarts et le haut du corps dépouillé de vêtements, est représenté à mi-corps. Le coloris vénitien domine dans toutes les parties de cette figure à laquelle le peintre a conservé le type national et donné le caractère de résignation qui convient à l'homme, attendant avec calme le martyre.

Une figure. T., haut. 81 c., larg. 61 c.

POLANCO, vivait vers le milieu du XVII° siècle.

126. — Ecce Homo.

Le Christ les mains liées, la tête couronnée d'épines, la corde au cou et le corps ensanglanté, est en butte aux railleries du peuple juif.

Une figure, mi-corps. D., haut. 75 c., larg. 63 c.

ROELAS (JUAN DE LAS), de las licencié, connu sous le nom du clerc Roëlas, né à Séville de 1508 à 1560, mort à Olivarès en Andalousie en 1625.

127. — Éducation de la Vierge.

Sainte Anne, assise dans l'intérieur d'une chambre, fait répéter une leçon de lecture à la jeune Marie, à genoux devant elle ; des objets de ménage sont placés çà et là dans la chambre, et sur le premier plan un chat qui montre les dents à un petit épagneul : un groupe d'anges descendant du ciel pour semer des fleurs sur les premiers pas de la Vierge, est un épisode intéressant dans ce charmant tableau.

Dix figures. T., haut. 1 m., larg. 80 c.

128. — La Vierge enfant.

La jeune Marie vêtue de riches habits s'occupe à filer assise auprès d'une table sur laquelle est un bouquet ; rien n'est plus joli et plus gracieux que cette charmante petite tête qui se détache sur un fond vaporeux dans lequel paraissent quatre chérubins. Le sujet est entouré d'un encadrement ovale et peint en grisaille.

Six figures. T., haut. 80 c., larg. 45 c.

129. — Immaculée conception.

La Vierge dans une gloire brillante, couronnée d'une multitude de têtes de chérubins, est entourée jusqu'à mi-corps de nuages épais et supportée

par d'autres chérubins; vue de face et les yeux baissés, elle remercie Dieu de l'avoir rendue mère.

Dix-huit figures. T., haut. 1 m., larg. 60 c.

SARABIA (JOSEF), né à Séville en 1608, mort à Cordoue en 1669.

130. — Prédication de Jésus.

Dans le temple, Jésus entouré d'une innombrable multitude de gens du peuple, leur annonce les vérités de l'Évangile et le mystère de la rédemption. Chacun écoute silencieusement les paroles du Seigneur duquel l'éloquence simple et persuasive démontre l'origine toute divine. Sur le devant de la scène, une jeune mère place le doigt sur sa bouche comme pour commander le silence à l'enfant qu'elle tient sur ses genoux.

Nous connaissons très peu de tableaux de Sarabia, qui était célèbre dans l'école de Séville, car ils sont fort rares; celui-ci, d'après les différents rapports venus à notre connaissance et fournis par les personnes les plus familières avec l'histoire de la peinture espagnole et avec cette peinture elle-même, passe pour une des œuvres principales du peintre.

Quinze figures. T., haut. 1 m. 28 c., larg. 1 m. 75 c.

TOBAR (DON ALONZO MIGUEL de), né à la Higuera en 1678, mort à Madrid en 1758.

131. — L'enfant Jésus porté dans les nuages par des anges.

Au centre d'un médaillon formé par une guirlande de fleurs, l'enfant Jésus debout, sur des nuages et entouré d'anges, porte la croix et l'hostie.

Quinze figures. T., haut. 1 m. 2 c., larg. 82 c.

132. — La Vierge.

Dans un autre médaillon formé aussi d'une guirlande de fleurs, la Vierge à genoux sur un croissant, monte au ciel enlevée par les anges. Pendant du précédent.

Seize figures. T., haut. 1 m. 2 c., larg. 82 c.

VARELA (FRANCISCO), né à Séville vers la fin du XVIe siècle, mort en 1656.

133. — Tête de saint Pierre.

Tête admirable d'expression.

Une figure, buste. T., haut. 33 c., larg. 23 c.

134. — Saint Paul.

Cet apôtre a les yeux baissés et semble prier.
Une figure, buste. T., haut. 33 c., larg. 23 c.

VARGAS (LUIS de), né à Séville en 1502, mort en 1568.

135. — Portement de croix.

Le Christ montant au Calvaire, la tête couronnée d'épines, la corde au cou, affaissé sous le poids énorme de sa croix, tombe exténué de fatigue; la Vierge, qui l'accompagne, l'assiste dans ce moment terrible et paraît en proie à la plus vive douleur.
Deux figures. T., haut. 1 m. 29 c., larg. 1 m. 2 c.

136. — Calvaire.

Les saints personnages pleurent et gémissent prosternés au pied de la croix, où le Christ expire. Pendant cette scène déchirante, les soldats juifs commis à sa garde jouent aux dés et se divertissent.
Cinq figures. T., haut. 35 c., larg. 50 c.

VELASQUEZ DA SYLVA (DON DIEGO), né à Séville en 1599, mort à Madrid en 1660.

137. — La Mort de Sénèque.

Sénèque, après s'être fait ouvrir les veines par son médecin, ordonne qu'on le mette au bain pour activer sa mort; plusieurs secrétaires écrivent ses dernières volontés qu'il leur dicte d'une voix éteinte; son médecin aide un esclave à le mettre dans la baignoire, pendant qu'un autre y verse de l'eau contenue dans un vase en terre.
Sept figures. T., haut. 1 m. 48 c., larg. 2 m. 32 c.

138. — La jeune femme et le nègre.

Dans un parc, et auprès d'un monument de riche apparence, une jeune et jolie femme lave, avec une éponge, la figure à un nègre qui, placé près d'elle, soutient un grand vase en cuivre contenant de l'eau. L'attention qu'elle apporte à cette opération indique qu'elle est désappointée devant l'inutilité de ses efforts. Le jeune nègre, sujet de cette ablution, la regarde et la laisse faire avec complaisance.

Placé derrière eux, et tenant un parasol ouvert sur leurs têtes, un esclave les examine en souriant. Peut-être le peintre a-t-il voulu reproduire quelque historiette des colonies arrivée à son époque; par exemple, ce serait la femme ou la fille de quelque planteur, à qui le caprice aurait fait ima-

giner qu'en frottant fortement la figure d'un nègre on pourrait la blanchir, et qui aura voulu en faire l'essai.

Cette version est assez concluante, mais nous ne la donnons que comme une remarque réfutable.

Ce qui est certain toutefois, c'est que ce sujet agréable réunit des qualités éminemment supérieures et parfaites dans toutes ses parties.

 Trois figures. T., haut. 1 m. 81 c., larg. 1 m. 21 c.

139. — Portrait de deux infants.

Dans une chambre royalement meublée, deux jeunes infants, fille et garçon, sont représentés de la manière suivante : la jeune fille, vêtue de satin gris, est debout auprès d'une table et joue avec un petit chien qui est dessus. L'autre infant est un petit garçon beaucoup plus jeune, couvert d'une simple chemise en dentelle, et assis sur un énorme coussin en velours à glands d'or ; il joue avec un oiseau qu'il fait voler en le retenant par un fil attaché à sa patte, et sourit en le regardant. Une petite croix d'or, attachée au cou de celui-ci, indique que leur famille appartient au culte catholique romain; le berceau est également aux armes de la maison, lesquelles armes sont entremêlées d'emblèmes et d'ornements religieux.

 Deux figures. T., haut. 1 m. 43 c., larg. 1 m. 11 c.

140. — Portrait de dame.

Sur sa robe en soie, couleur carmélite, retombe un voile noir qui descend de la tête et couvre totalement les épaules ; un collier en jais lui entoure le cou; ses mains sont cachées par des gants blancs qui couvrent la partie inférieure des manchettes. Ce costume est celui des dames espagnoles se rendant le matin à l'église. Celle-ci, qui tient autour de son bras un rosaire, et de la main droite l'éventail obligé, est en marche pour aller à ses dévotions. Cette mode, qui était en vigueur il y a plus de deux siècles, s'est maintenue jusqu'à nos jours : les femmes y sont restées fidèles à cause de l'aisance de ce costume : il est simple et coquet ; il fait en outre parfaitement ressortir les grâces de la femme qui sait le porter. La Belgique, qui était alors soumise à l'Espagne, l'a conservé, et on le rencontre encore journellement dans les différentes villes de ce pays.

Tous ceux qui ont vu ce beau portrait l'ont apprécié comme supérieur de ce maître ; il a de plus l'avantage d'être le portrait d'une jeune et jolie femme svelte et gracieuse. Gravé dans l'œuvre Gavard, par Leroux.

 Une figure, mi-corps. T., haut. 97 c., larg. 70 c.

141. — Marche de cavaliers.

Quelques cavaliers en selle et cuirassés se dirigent vers la pente d'une montagne sur le haut de laquelle ils se trouvent; un des chefs, placé à

gauche du tableau, fait une indication à un militaire qui est près de lui. Une main vigoureuse a peint ce tableau, une organisation toute martiale l'a conçu : il porte ce cachet espagnol comme le Bourguignon et Parrocel ont eu le leur en France.

Neuf figures.　　　　　　　　　　　T., haut. 65 c., larg. 83 c.

142. — L'Enfant au lapin.

C'est une jolie petite fille aux cheveux blonds et frisés, qui tient dans ses bras un petit lapin blanc et noir.

Une figure, mi-corps.　　　　　　　T., haut. 50 c., larg. 48 c.

143. — Portrait d'infante.

Cette jeune infante, la comtesse de Neubourg, est représentée dans son grand costume de cour. Sa robe à corsage alongé est fond noir brodé d'argent ; sa poitrine est couverte par un col riche en dentelle formant festons, sur lequel une chaîne torsade en or retombe passant autour du bras gauche; devant le corsage, et sur la manche gauche, sont des agrafes ornées de brillants et de topazes de la plus grande richesse. La jolie tête de cette infante est coiffée en cheveux roulés et à tuyaux nombreux liés à l'extrémité par de petits rubans roses, ornée d'une superbe agrafe en diamants, et couronnée par une volumineuse plume blanche et rose ; un rideau rougeâtre et une table couverte d'un tapis indiquent l'intérieur d'un appartement dans le palais de l'infante. Ce portrait est de la manière la plus estimée du maître.

Une figure, mi-corps.　　　　　　　T., haut. 91 c., larg. 1 m. 11 c.

144. — Portrait d'infante.

Ce portrait est celui, dit-on, de la jeune comtesse de Neubourg. Son costume est celui alors en usage à la cour : il est formé d'une robe noire bordée d'argent, à corsage étroit et à paniers; la coiffure consiste en une volumineuse chevelure crêpée que retient une agrafe en perles et diamants.

Une figure, buste.　　　　　　　　T., haut. 75 c., larg. 50 c.

145. — Une Gitana.

Cette jeune fille qui s'appuie sur un panier de fleurs, semble voir, regarder, parler et sourire. C'est une charmante tête d'expression, plus, ce type espagnol qui sied si bien à la peinture.

Une figure, buste.　　　　　　　　T., haut. 48 c., larg. 40 c.

146. — Portrait en pied d'un corrégidor.

Ce personnage, la tête découverte, est vu de face et en pied : il est complètement vêtu de noir; seulement son cou est entouré d'une collerette

formant rabat, et dont la blancheur rompt la monotonie et la tristesse du
vêtement ; un mouchoir et une manchette blancs, des gants en daim contribuent également à modifier le noir de l'habit et du manteau : il porte à
la ceinture une épée à poignée d'acier, dont le fourreau est suspendu dans
les plis du vêtement.

Une figure. T., haut. 1 m. 00 c., larg. m. 2 c.

147. — Poissons rouges déposés sur une table.

Étude admirable de quelques poissons traités avec toute la vigueur de la
grande époque de Velasquez, ce peintre qui excellait dans tous les genres.

T., haut. 30 c., larg. 33 c.

148. — Buste de bohémienne.

Elle est costumée d'une espèce de chemise ouverte sur le devant de la
poitrine, et une draperie en lainage grossier lui descend de l'épaule ; ses
cheveux sont attachés par de petits cordons en laine noire et rouge, qui,
réunis par les extrémités, forment des tresses retombant en manière de
collier sur sa poitrine.

Rembrandt n'est pas plus beau et plus extraordinaire dans ses portraits
ou dans ses têtes : celle-ci a toutes les qualités de ce grand peintre, tout
en conservant son originalité espagnole.

Cette femme, jeune encore, porte sur ses traits le signe caractéristique
de sa race ; on devine même quelle sorte de laideur imprimera sur son
visage l'effet des années.

Une figure, mi-corps. T., haut. 75 c., larg. 67 c.

149. — Pièces de viande suspendues à un mur.

T., haut. 1 m. 5 c., larg. 81 c.

150. — Nature morte.

Une dinde plumée, un lapin et des perdreaux sont suspendus à un mur.
Pendant du précédent.

T., haut. 1 m. 5 c., larg. 81 c.

151. — Un enfant appuyé sur une ancre, symbole de l'espérance.

Cet enfant est assis sur les flots de la mer ; auprès de lui une tête de
mort, une légende et une ancre marine sur laquelle il s'appuie.

Une figure. B., haut. 18 c., larg. 16 c.

152. — Martyre de sainte Apolline.

Sainte Apolline, attachée à un poteau, attend avec la plus grande

résignation la mort affreuse qu'on lui prépare et les tourments préliminaires auxquels on va la soumettre.

Neuf figures. T., haut. 28 c. 1/2, larg. 21 c.

153. — Scène de mendians.

Plusieurs mendiants prennent leur repas et se reposent auprès d'une masure. C'est une étude prise sur le fait parmi les scènes quotidiennes de la populace espagnole.

Cinq figures, mi-corps. T., haut. 94 c., larg. m. 14 c.

VILLAVICENTIO (PEDRO NUÑEZ DE), né à Séville en 1635, mort en 1700.

154. — Adoration des Mages.

Les trois rois, accompagnés de leur suite composée de cavaliers et d'esclaves, se p ntent devant l'enfant Jésus, et se prosternent en lui offrant des présents. Le plus âgé des trois, agenouillé devant lui, baise respectueusement le bout de son pied.

Seize figures. T., haut. 1 m. 11 c., larg. 1 m. 57 c.

155. — Repos en Egypte.

Pendant une halte au désert et sous un oasis, la sainte famille se livre à un repos réparateur et salutaire; des anges qui accompagnent les saints personnages les abritent du soleil et leur apportent des fruits. Pendant du précédent.

Onze figures. T., haut. 1 m. 11 c., larg. 1 m. 75 c.

156. — Mater dolorosa.

La Vierge dans l'expression de la douleur tient ses deux mains croisées sur sa poitrine; elle est dans un médaillon ovale représentant de la pierre sculptée.

Une figure. T., haut. 2 m. larg. 80 c.

ZURBARAN (FRANCISCO), né à la Fuente de Cantos en 1598, mort à Madrid en 1662.

157. — Prise d'habit de sainte Claire.

L'instant représenté dans ce tableau est celui où sainte Claire quitte ses vêtements du monde et les échange contre ceux du cloître, dans la chapelle du monastère dont saint François d'Assises était abbé; ce saint procède à la réception de la novice en présence de plusieurs femmes venues pour as-

si ter à la cérémonie; deux jeunes ecclésiastiques en habits sacerdotaux servent l'office.

Neuf figures. T.; haut. 1 m. 48 c., larg 97 c.

158. — Saint Hugues changeant le repas des chartreux.

Sept moines, assis autour d'une table dans un réfectoire, sont visités par saint Hugues, évêque de Lincoln, qui opère un miracle en leur présence, changeant en tortues le gibier qui leur est servi. Ce saint évêque est accompagné, dans sa visite, par un jeune homme qui est fort surpris du prodige qui vient de s'opérer.

Neuf figures. T., haut. 2 m. 33 c., larg. 3 m. 65 c.

159. — Saint Joseph et l'Enfant Jésus.

Dans un paysage accidenté et dans un chemin qui domine de hauts rochers couronnés d'arbres, saint Joseph est vu avec l'enfant Jésus qu'il tient par la main, et, pour assurer sa marche dans ce sentier difficile, il se soutient avec un long bâton; les draperies sont belles et vigoureuses, elles sont accusées largement et avec cette netteté qui distingue le peintre.

Deux figures. T., haut. 2 m. 37 c., larg. 1 m. 73 c.

160. — Saint Pierre d'Alcantara.

Le saint, écrivant dans un livre ouvert devant lui, semble écouter les inspirations de l'Esprit Saint qui plane sur sa tête. Son habit d'étoffe grossière et de couleur brune est celui des Franciscains déchaussés dont il était supérieur en 1561, dans le diocèse de Palentia. D'origine espagnole, il est dans son pays l'objet d'un culte tout particulier. Le peintre n'a pas voulu que son talent fût au dessous de la gloire de ce grand saint, en exposant à la vénération de l'Église l'image d'une de ses grandes illustrations : il a dû vouloir produire une œuvre remarquable et du plus beau caractère.

Ce tableau a été gravé dans l'œuvre Gavard, par E. Cooquy.

Une figure. T., haut. 1 m. 29 c., larg. 1 m. 14 c.

161. — Saint Bernard.

Le saint, vêtu d'une robe blanche, est debout, vu de profil; il porte sur l'épaule droite la croix du Christ, et de la main gauche les insignes de la Passion.

Une figure. T., haut. 2. m., larg. 05 c.

162. — Sainte Marine.

Cette jeune sainte, en costume de bergère, tient une houlette, une palme,

un livre et un vêtement, vue à mi-corps auprès d'un tronc d'arbre, elle est dans l'attitude d'une personne qui marche.

Une figure, mi-corps.　　　　　　T., haut. 93 c., larg. 73 c.

163. — La Visitation.

La Vierge, saint Joseph et sainte Madeleine arrivent chez sainte Anne pour la visiter; celle-ci, accompagnée de son époux saint Joachim, vient à leur rencontre sur le seuil de la porte et embrasse sa fille.

Cinq figures.　　　　　　T., haut. 48 c., larg. 27 c.

164. — Adoration des bergers.

Les bergers sont accourus à l'annonce de la naissance de Jésus, la Vierge et saint Joseph le leur montrent avec joie et orgueil.

Six figures.　　　　　　T., haut. 38 c., larg. 19 c.

165. — Saint Bernard, abbé de Clairvaux, docteur de l'Église.

Ce grand saint, défenseur si énergique de la foi catholique, qui prêcha la croisade contre les infidèles, et la guerre contre les hérétiques, en même temps qu'il affermissait dans ses ouvrages le dogme et les véritables croyances, cet homme qui prit une part si active aux faits principaux de son siècle, qui le domine par son intelligence, et l'honore par ses vertus austères, est, dans ce tableau, représenté dans un site agreste, sauvage, tout-à-fait en rapport avec ses habitudes de mortification et de travail : il est debout comme il convient à un soldat du Christ; il adresse une prière fervente à un crucifix qu'il tient dans sa main; tout son corps est couvert d'une robe blanche en étoffe de laine, recouverte d'un manteau noir à capuchon rabattu sur la tête.

Une figure.　　　　　　T., haut. 2 m., larg. 95 c.

166. — Sainte Catherine d'Alexandrie.

Elle est vue debout, vêtue d'une robe en étoffe riche et chamarrée, son surtout vert est brodé en or, les pointes de ce surtout sont terminées par des glands retombant sur son manteau qui forme une multitude de plis très accusés. Comme insigne de son martyre cette sainte porte appuyé sur son épaule le glaive, instrument avec lequel elle fut décapitée.

Une figure.　　　　　　T., haut. 2 m. 10, larg. 1 m. 30.

167. — Sainte Lucie.

Comme la précédente, c'est une jeune et belle femme vêtue d'une robe en étoffe rouge, brodée d'or et formant des plis très accentués. Comme elle

aussi, elle est debout et en pied; mais ses cheveux sont attachés et relevés derrière la tête; elle retient de sa main droite une écharpe verte, brodée en or et terminée par une frange également en or : cette écharpe, qui descend de l'épaule gauche, retombe de chaque côté à la hauteur du genou; dans sa main gauche elle tient un plat d'argent contenant les deux yeux symboles de son martyre; une palme se trouve aussi dans l'autre main.

Une figure. T., haut. 2 m. 10 c., larg. 1 m. 30 c.

168. — Sainte Rufline, patrone de Séville.

Les yeux élevés au ciel, cette jeune sainte invoque le très haut; sa robe, d'une étoffe grise, recouvre un pardessous dont on aperçoit les manches; sa taille et son cou sont entourés d'une étoffe à raies noires et jaunes, et une écharpe verte qui lui couvre l'épaule, flotte derrière elle; elle tient la main gauche deux petits vases qui indiquent la profession de son père, potier de terre à Séville.

Une figure. T., haut. 1 m. 7 c., larg. 82 c.

169. — La Vierge enfant.

Sous un péristyle à riche architecture, saint Joachim est assis causant avec la jeune Marie, qui vient à lui avec un bouquet de fleurs. Cet épisode, pris dans l'histoire de la Vierge, comporte un double intérêt, celui d'un motif gracieux et celui d'un fait rarement reproduit en peinture.

Deux figures. T., haut. 1 m. 50 c., larg. 1 m.

ÉCOLE DE VALENCE.

ESPINOSA (JACINTE JORONIMO DE), né à Cocentayna, royaume de Valence, en 1600, mort à Valence en 1680.

171. — Saint François d'Assise.

Ce saint est en adoration devant Jésus et sa mère qui lui apparaissent descendus du ciel, supportés sur des nuages et accompagnés par les anges.

Quinze figures. T., haut. 2 m. 15 c., larg. 1 m. 75 c.

172. — Le Christ à la colonne.

Le Christ debout est attaché par les bras à une colonne de marbre. Belle académie de cet artiste, célèbre dans l'école de Valence.

Une figure. T., haut. 1 m. 75 c., larg. 1 m.

173. — Saint Sébastien secouru par des femmes.

Une femme retire de la poitrine de saint Sébastien la dernière flèche. Les trois figures que le tableau contient sont dans la dimension de petite nature.

Trois figures. T., haut. 1 m. 45 c., larg. 1 m. 3 c.

JAUREGUY Y AGUYLAR (JUAN).

174. — Portrait d'homme.

Cet homme paraît appartenir à la haute magistrature, à en juger par son costume noir sur lequel se détache une ample collerette à tuyaux; sa tête, qui est celle d'un homme jeune encore, atteste la volonté et la résolution ; selon la mode du temps il porte la moustache retroussée et la mouche au menton; deux belles mains entourées de manchettes blanches complètent ce remarquable portrait. Les ouvrages de ce peintre sont fort rares même en Espagne, ayant distribué son temps entre la peinture et la poésie, mais dans une proportion beaucoup plus grande en faveur de cette dernière. On dit que le portrait qui contribua à lui faire en Espagne et en peu de temps une réputation colossale, fut celui de Michel Cervantès, lequel portrait a disparu d'Espagne.

Une figure. T., haut. 1 m. 11 c., larg. 80 c.

175. — Buste de moine.

Ce portrait de religieux dont le nom ne nous est pas connu, mais que nous croyons être un ministre de l'inquisition, se distingue par le faire qui tient principalement de Vélasquez.

Une figure, buste. T., haut. 66 c., larg. 53. c.

JOANNES (VINCENTE), né à la Fuente de Higuera en 1523, mort à Bocayrente en 1579.

176. — Un Ange faisant de la musique.

A genoux sur un nuage, un ange en contemplation chante en s'accompagnant sur la mandoline; dans l'éloignement et dans la vapeur, un autre ange chante aussi les louanges du Très-Haut. L'habileté de pinceau et le coloris jouent un grand rôle dans ce tableau; ils rachètent complètement la simplicité du sujet.

Deux figures. T., haut. 1 m. 40 c., larg. 75 c.

177. — Jésus-Christ apparaissant à sainte Thérèse.

Sainte Thérèse voit le Christ lui apparaître au milieu d'une gloire brillante, lui présentant un clou de la Passion; celle-ci, qui ne peut en croire

ses yeux, s'approche pour le toucher du doigt. Des têtes de chérubins entourent la gloire dans laquelle est le Christ.

Sept figures. T., haut. 2 m. 40 c., larg. 1 m. 70 c.

JOANNES (JUAN VINCENTE) vivait à Valence en 1606.

178. — Conception.

La Vierge, vêtue de blanc et au milieu d'une gloire, est portée sur un nuage les pieds posés sur un croissant. De chaque côté, et comme encadrement de la gloire, le peintre, voulant aider à la compréhension du sujet, a représenté superposés divers passages des Litanies dont l'explication latine est écrite sur des banderoles, l'un est la tour de David, celle-ci l'arche du ciel, celle-là le puits d'eau vivifiante, une autre la ville de Dieu, etc.

Une figure. T., haut. 97 c., larg. 89. c.

MARTINEZ (JOSEF), né à Saragosse en 1612, mort à Saragosse en 1682.

179. — Buste d'un philosophe en méditation.

Un livre est ouvert placé en face de lui, et il tient des deux mains un globe céleste : la tête est celle d'un vieillard aux traits fortement accentués ; le front haut et large annonce l'aptitude à la science et le goût de l'étude.

Une figure, buste. T., haut. 92 c., larg. 63 c.

180. — Autre buste de philosophe.

Celui-ci tient un livre appuyé sur sa poitrine et paraît réfléchir ; sa physionomie empreinte d'une expression de dureté dénote une organisation forte, ardente et studieuse ; elle est celle de l'homme occupé sans cesse à fouiller dans les profondeurs de l'inconnu.

Ces deux tableaux de mérite égal font pendants.

Une figure, buste. T., haut. 92 c., larg. 63 c.

181. — Saint Joseph et l'Enfant Jésus.

L'enfant Jésus est endormi sur les genoux de saint Joseph qui le regarde avec admiration.

Deux figures. T., haut. 36 c., larg. 25 c.

ORRENTE (PEDRO), né à Montalegre, royaume de Murcie, vers le milieu du XVIe siècle, mort à Tolède en 1644.

182. — Tête d'homme.

Expression de douleur, et probablement l'extase douloureuse de quelque saint.

Une figure, buste. T., haut. 51 c., larg. 37 c.

RIBALTA (francisco), né à Castillon de la Plana en 1551, mort à Valence en 1628.

183. — Conception.

Posée debout au dessus d'un croissant et dans les nuages, la Vierge, les mains jointes, dirige ses regards vers la terre; l'Esprit Saint se manifeste à elle et plane au dessus de sa tête; plusieurs passages symboliques des Litanies sont représentés de chaque côté du tableau et superposés dans l'ordre et suivant la formule de cette prière.

Une figure. T., haut. 2 m. 50 c., larg. 1 m. 00 c.

184. — La Vierge.

La Vierge est debout, les mains jointes, posée sur un croissant et au milieu d'une auréole resplendissante, son regard se dirige vers la terre; au dessous d'elle se voient plusieurs dénominations de la Vierge contenues dans les Litanies.

Une figure. T., haut. 1 m. 15 c., larg. 98 c.

185. — La Vierge Marie.

Elle a les yeux baissés et les mains jointes.
Une figure mi-corps. C. haut. 10 c., larg. 7 c.

RIBERA (josef), dit L'ESPAGNOLET, né à San Felipe en 1588, mort à Naples en 1659.

186. — Descente de croix.

Les saints personnages de la Passion sont venus, pendant la nuit, au Golgotha donner la sépulture au corps de Notre-Seigneur. Trois d'entre eux le descendent de la croix et le soutiennent avec la précaution que commandent le respect et l'amour. Le corps inanimé du Christ se détache pâle et blanc sur un ciel noir et contraste merveilleusement avec la mâle vigueur et l'énergie des vieillards, rendue plus saillante par l'effort même qu'ils font pour le soutenir. Ribera se plaisait dans les sujets terribles, parce qu'ils prêtaient davantage à la fougue impétueuse de son talent. Sans renoncer aux oppositions qui donnent à sa peinture tant de ressort et de relief et produisent toujours un effet si magique et si puissant, le grand peintre a tempéré cette fois les témérités, l'audace ordinaire de son génie, en imprimant à sa composition un caractère particulier de grandeur et de majesté · ce n'est pas la terreur qu'il inspire comme dans son tableau si justement célèbre du martyre de saint Barthélemy, mais un sentiment de tristesse et de douleur profond : il est resté noble et digne comme il convenait à l'histoire de ce drame auguste. Gravé par Gelée.

Quatre figures. T., haut. 2 m. 13 cent., larg. 1 m. 89 c.

187. — Repos de la Sainte famille.

Pendant sa fuite en Égypte, la sainte famille s'est reposée dans un lieu frais, garni d'arbres et de rochers; la Vierge assise allaite le jeune Jésus placé sur elle; saint Joseph, debout auprès d'eux et appuyé sur un tronc d'arbre, sourit en examinant cette scène intéressante; deux anges, qui sont descendus du ciel, leur apportent des fleurs. Ribera, qui se plaisait et qui excellait dans la reproduction des sujets terribles et fantastiques, à qui les ombres de la nuit convenaient mieux qu'un beau jour pur et frais; Ribera, qu'on a souvent accusé d'avoir été inaccessible à des idées riantes et gracieuses, se justifie totalement de l'injustice de cette opinion, car il est difficile d'introduire plus de sourire que dans la physionomie du saint Joseph, plus de candeur et d'aménité que dans celles de la Vierge et de l'enfant.

Cinq figures. T., haut. 2 m. 13 c., larg. 1 m. 57 c.

188. — La Vierge et l'enfant Jésus.

L'enfant Jésus est assis sur les genoux de sa mère, tenant un chapelet; l'un et l'autre regardent le spectateur.

Ce tableau, dans un ton clair, est traité dans la grande manière italienne et surtout dans celle du Corrège.

Deux figures. T., haut. 1 m. 13 c., larg. 1 m.

189. — Adoration des bergers.

Les bergers examinent avec joie l'enfant, étendu sur une draperie blanche et que leur présente la Vierge.

Cinq figures, mi-corps. T., haut. 1 m., larg. 1 m. 43 c.

190. — Martyre de saint Barthélemy.

Placé en présence du bûcher, saint Barthélemy, tout entier à Dieu, semble inattentif aux tourments qu'on lui prépare; après l'avoir dépouillé de ses vêtements les bourreaux l'entraînent vers l'instrument de mort. L'air résigné empreint sur ses traits contraste fortement avec l'expression passionnée et féroce des bourreaux commis à son supplice; l'ange de Dieu descend du ciel et lui apporte la palme.

Ce tableau est gravé dans l'œuvre Gavard, par Masson.

Sept figures. T., haut. 1 m. 62 c., larg. 1 m. 21 c.

191. — Le Reniement de saint Pierre.

Ces paroles du Christ à saint Pierre, *avant que le coq chante, vous me renoncerez trois fois*, se réalisent : le moment que Ribera a choisi pour son sujet est celui où saint Pierre, au milieu des soldats et du peuple,

interrogé sur ses rapports avec Jésus, nie le connaître. Les figures à mi-corps qui composent ce beau tableau, sont accentuées et vigoureuses ; le parti tranché de la lumière et des ombres rappelle la manière qui a signalé plusieurs peintres vivant à la même époque, tels que le Carravage, le Valentin et Manfredi.

Six figures, mi-corps. T., haut. 1 m. 40 c., larg. 1 m. 60 c.

192. — Saint Jérôme.

Dans sa grotte, saint Jérôme en mortification est à genoux demi-nu, tenant d'une main un crucifix et de l'autre une pierre avec laquelle il se frappe la poitrine ; tout le haut du corps, resté à découvert, atteste une vieillesse encore vigoureuse et puissante ; la tête est surtout excessivement remarquable par son caractère, et par l'exécution forte et savante.

Gravé dans l'œuvre Gavard, par Z. Prévost.

Une figure. T., haut. 1 m. 89 c., larg. 1 m. 2 c.

193. — L'Alchimiste.

Placé devant son fourneau, il travaille à faire de l'or : il interroge l'intérieur de sa cornue, et le délabrement complet de son costume prouve que jamais découverte ne serait faite plus à propos. C'est peut-être une leçon du peintre à quelques esprits de son temps qui dépensaient leurs facultés en vaines recherches (Van Dyck perdit son temps, sa fortune et sa santé à chercher le *grand-œuvre* et la pierre philosophale), ou tout simplement un prétexte de montrer l'excellence de son exécution, et comment un grand artiste, en peignant une cornue, un livre ou tout autre objet, sait rendre son imitation vraie et intelligente.

Une figure, mi-corps. T., haut. 92 c., larg. 63 c.

194. — Déposition de Croix.

Joseph d'Arimathie est placé près de Jésus-Christ, mort, étendu sur un linceul blanc, et lui supporte la tête ; il le considère avec sollicitude et respect : d'autres personnages, qui sont la Vierge, sainte Madeleine et saint Jean, fondent en larmes auprès du Seigneur.

Cinq figures. T., haut. 1 m. 14 c., larg. 2 m. 18 c.

195. — Saint Jérôme.

Saint Jérôme, vu de profil, lit dans un grand livre ouvert devant lui sur une pierre. (Académie de vieillard à mi-corps).

Une figure. T., haut. 1 m. 2 c., larg. 81 c.

196. — Un philosophe.

Le personnage représenté ici est appuyé sur un bâton, auprès d'une

table de pierre couverte de livres, sur l'un desquels on lit en toutes lettres et en espagnol le nom *Æsopo*. C'est évidemment un stoïcien ou un cynique.

Une figure, mi-corps. T., haut. 1 m. 27 c., larg. 91 c.

197. — Autre philosophe.

Représenté dans un costume à peu près semblable au précédent, celui-ci tient des deux mains un livre ouvert qu'il semble montrer au spectateur ; on distingue sur ce livre des figures de géométrie qui pourraient autoriser à croire que le personnage est Pythagore, ou Archimède. Dans ces deux figures de philosophes rien ne surprend plus que la force du pinceau et la franchise de la touche : tout y est traité avec cette fougue espagnole qui rendit Ribera sans égal. Cette peinture exprime l'audace et décèle le caractère aventureux de son auteur.

Ces deux chefs-d'œuvre font pendants.

Une figure, mi-corps. T., haut. 1 m. 27 c., larg. 91 c.

198. — Saint André mis en croix.

L'expression de toutes les figures qui assistent à ce drame est rendue avec force et vérité.

Sept figures, mi-corps. T., haut. 1 m. 45 c., larg. 2 m.

SALVADOR (GOMEZ VICENTE).

199. — Saint Cyrille, évêque d'Alexandrie.

Le peintre l'a représenté revêtu de ses habits pontificaux et les yeux levés vers le ciel : il est impossible de ne pas voir immédiatement qu'une pensée religieuse et fortement convaincue a présidé à la composition et à l'exécution de ce tableau. Cette attitude convenait admirablement au grand saint qui a rempli ses ouvrages des plus nobles et des plus douces inspirations de la foi, et que ses homélies sur la pâque et sa dévotion profonde pour le mystère de l'incarnation ont classé parmi les pères les plus illustres de l'église grecque.

Une figure. T., haut. 1 m. 21 c., larg. 95 c.

SIERRA (FRANCISCO-PEREZ), né à Valence en 1593, mort à Naples en 1661, élève de Ribera.

200. — Scène de Bohémiennes.

Deux bohémiennes s'approchent de trois militaires attablés et en train de se réjouir, l'un des trois se fait dire la bonne aventure par une de ces femmes qui tire son horoscope d'après les lignes de sa main ; pendant ce

temps les deux autres les examinent en riant. Ce sujet jovial reflète des
habitudes de l'époque : ces sortes de compositions faisaient fortune à
Naples au temps où vivaient Ribera, le Carravage, le Valentin et Manfredi,
car les uns et les autres s'en sont fréquemment servis.

 Cinq figures. T., haut. 78 c., larg. 1 m. 21 c.

ZARINNENA (FRANCISCO), né à Valence, mort le 27 août 1624.

201. — Sainte famille.

Saint Joseph assis tient sur ses genoux l'enfant Jésus endormi et le con-
temple avec amour ; la Vierge, qui est placée debout derrière eux, regarde
son divin enfant avec tendresse et sollicitude. Comme complément à cette
scène intéressante, le peintre y a ajouté une gloire céleste qui projette sa
vive lumière sur la tête des personnages.

 Trois figures. T., haut. 2 m. 10 c., larg. 1 m. 30 c.

ÉCOLE DE GRENADE.

BOCANEGRA (DON PEDRO ATANASIO), né à Grenade, on ignore en
 quelle année, mort à Grenade en 1688.

202. — Sujet mystique.

Sur le devant du tableau, une femme est étendue presque inanimée ;
près d'elle sont deux enfants, dont un est mort et l'autre mourant. Ce
sujet est dans un paysage garni de rochers et terminé par la mer. La Foi,
sous les traits d'une femme vêtue de blanc et les yeux bandés, descend
du ciel et s'approche de cette femme mourante pour la ranimer ; deux
autres figures, dont l'action ne nous est pas bien expliquée, se voient au
troisième plan.

La signature suivante, écrite en latin, est sur le devant de la composi-
tion : *Petrus Atanasius, pictor regis, inventor.*

 Six figures. T., haut. 1 m. 29 c., larg. 1 m. 27 c.

CANO (ALONZO), né à Grenade en 1601, mort en 1667.

203. — Jésus remettant à saint Pierre les clefs du Paradis.

Jésus, entouré de ses apôtres, confère à saint Pierre, agenouillé devant
lui, la dignité de gardien du paradis, et lui en remet les clefs.

 Treize figures. T., haut. 1 m. 62 c., larg. 1 m. 21 c.

204. — Un Saint faisant pénitence.

Ce saint qui vient de succomber aux tentations de Satan, sous l'apparence d'une femme jeune, belle et voluptueuse, livre aux flammes celle de ses mains qui a péché.
Deux figures. T., haut. 1 m. 33 c., larg. 1 m. 73 c.

205. — Le Sacrifice d'Abraham.

Au moment de frapper son fils Isaac placé sur le bûcher, l'ange envoyé de Dieu arrête le bras d'Abraham et lui désigne du doigt le bélier qui doit être sacrifié à la place de son enfant.
Trois figures. T., haut. 1 m. 54 c., larg. 2 m. 3 c.

206. — Le Christ à la colonne.

Il est lié, les bras derrière le dos, à une colonne de sa prison. Académie pleine de science et de sentiment.
Une figure. T., haut. 1 m. 90 c., larg. 1 m. 13 c.

207. — Saint Félix de Cantalicio.

Le saint représenté déjà vieux, la figure vénérable et ornée d'une longue barbe grise, est assisté dans ses quêtes par un jeune enfant, qui met dans la besace que le saint porte sur son épaule le pain qu'il vient de recevoir de la charité publique.
Deux figures. T., haut. 2 m. 10 c., larg. 1 m. 63 c.

208. — Martyre de saint Sébastien.

Le capitaine des gardes romaines, percé de flèches, abandonné par ses bourreaux qui le croient mort, est secouru par des femmes qui retirent les flèches de son corps et pansent ses blessures; les soins qu'elles lui prodiguent le rappellent à la vie.
Trois figures. T., haut. 53 c., larg. 73 c.

209. — Assomption de la Vierge.

La Vierge est transportée au ciel par les anges qui voltigent dans les nuages; ses pieds sont appuyés sur un globe céleste.
Cinq figures. T., haut. 1 m. 43 c., larg. 97 c.

210. — La Madeleine.

Fatiguée par les veilles et la mortification, elle est endormie dans sa grotte, la tête appuyée sur sa main droite, et tenant de la main gauche un crucifix appuyé sur son sein.
Une figure. T., haut. 1 m. 21 c., larg. 1 m.

211. — L'Atelier de saint Joseph.

Pendant que saint Joseph travaille dans son atelier, et que la Vierge s'occupe à quelques ouvrages d'aiguille, l'enfant Jésus présente une scie à son père adoptif qui le contemple et interrompt son ouvrage pour lui parler; la Vierge, également distraite de son travail, les regarde et les écoute. Quelques détails et accessoires placés avec intelligence dans la composition enrichissent cette délicieuse scène.

Trois figures. T., haut. 51 c., larg. 65 c.

212. — Saint François d'Assise.

Saint François d'Assise en oraison devant l'image du Christ, ayant les mains jointes, paraît absorbé par la prière.

Une figure, buste. T., haut. 80 c., larg. 63 c.

213. — Saint Antoine de Padoue.

L'épisode le plus connu de la vie de ce saint est celui de la vision qu'il eut un jour de l'enfant Jésus descendu du ciel sur des nuages, pendant qu'il était en prière; ce sujet traité diversement par plusieurs peintres, est le plus saillant passage de la vie de saint Antoine : les Espagnols surtout, qui l'avaient en grande vénération, en ont souvent commandé à leurs peintres. Ce petit tableau est heureux dans toutes ses parties, et le rapport qu'il a avec les belles productions de Murillo le rend digne du pinceau de cet artiste.

Sept figures. B., haut. 37 c., larg. 19 c.

214. — Sainte Madeleine.

Marie-Madeleine est en mortification dans sa grotte, les yeux en pleurs et les cheveux épars sur ses épaules; son corps est à moitié couvert par une natte de jonc et sa tête appuyée sur sa main gauche; elle regarde l'image du Christ placée devant elle; des têtes de chérubins, au milieu des nuages, voltigent au dessus d'elle.

Sept figures. T., haut. 1 m., larg. 80 c.

215. — Sainte Madeleine.

La belle pénitente, la grande pécheresse, assise dans une grotte, les mains croisées sur la poitrine et en adoration devant le crucifix, est délicieusement interrompue par une multitude d'anges qui viennent charmer sa retraite en y exécutant une musique mélodieuse.

Sept figures. T., haut. 2 m., larg. 1 m. 30 c.

216. — Le Christ portant sa croix.

Par ordre de Caïphe, et comme dernier outrage, le Christ est condamné

à gravir le Golgotha chargé de la croix lourde et massive sur laquelle il doit mourir; mais, chemin faisant, ses forces le trahissent, il fléchit sous le poids de cette croix, disproportionné avec les forces qui lui restent. La longue robe dont il est couvert jusqu'aux pieds est d'un bleu parfaitement harmonieux, elle se fait remarquer aussi par l'élégance des plis et par la justesse de l'effet.

Une figure. T., haut. 2 m., larg. 1 m. 30 c.

GOMEZ (SÉBASTIEN), on sait seulement qu'il naquit à Grenade et fut élève d'Alonzon Cano.

217. — Madone.

La sainte Vierge, de dimension naturelle et assise dans les nuages, tient serré dans ses bras l'enfant Jésus debout sur ses genoux; ils tiennent chacun le rosaire qui retombe terminé par une croix fleurie; des anges les supportent et voltigent autour d'eux.

Deux figures. T., haut. 2 m. larg. 1 m. 10 c.

218. — L'Epiphanie.

Les rois mages adorent l'enfant Jésus que la Vierge tient sur ses genoux; le plus vieux d'entre eux est prosterné, et un jeune esclave tient l'extrémité du manteau jaune qui le couvre entièrement; les autres mages sont debout et tiennent des présents à la main.

Huit figures. T., haut. 23 c., larg. 30 c.

SEVILLA ROMERO D'ESCALANTE (JUAN), né à Grenade en 1627, mort dans la même ville en 1695.

219. — La Vierge des Rois.

Jeune et belle, cette Vierge, entourée d'une gloire rayonnante, prie, les mains jointes; sa tête est recouverte d'une draperie bleue qui retombe sur ses épaules et cache une partie de sa robe d'un rouge harmonieux.

Une figure, mi-corps. T., haut. 67 c., larg. 48 c.

220. — Tête de Vierge.

Dans une pose inclinée, et les yeux regardant en face, cette jolie tête est enrichie d'une belle chevelure retombant en nattes et recouverte de deux étoffes légères, l'une bleue et l'autre d'un ton indécis et harmonieux.

Une figure, buste. T., haut. 45 c., larg. 32 c.

ÉCOLE DE TOLÈDE.

ATIENZA (MARTIN).

221. — Madone.

La Vierge tient debout sur ses genoux l'enfant Jésus; l'un et l'autre sourient au spectateur avec une douceur céleste.

Deux figures T., haut. 90 c. larg. 61 c.

COTAN (SANCHEZ), surnommé le *Frère Jean*, né à Alcazar de Saint-Jean en 1551, mort à Grenade en 1627.

222. — Mort de saint Bruno.

Le spectateur assiste aux derniers moments de saint Bruno, dans le monastère des Chartreux; il est étendu sur une natte, recouvert de ses habits religieux, et contemplant une dernière fois avec amour l'image du Christ. Les saints frères sont rassemblés autour de lui pour l'assister à son heure suprême, les uns agenouillés et calmes, récitant des prières; d'autres sous l'impression pénible de la perte qu'ils vont faire, pleurent à chaudes larmes; un ange descendu du ciel vient lui poser une couronne sur la tête; au-dessus, l'image de la Vierge lui apparaît. Cette scène attendrissante et lugubre qui se passe la nuit, à la lueur des flambeaux, produit un effet magique.

Quatorze figures T., haut. 2 m. 91 c. larg. 2 m. 51 c.

223. — La Vierge Marie apparaissant aux Chartreux.

Pendant que l'ordre entier des Chartreux est assemblé pour la prière, le ciel s'entr'ouvre, il se forme une gloire étincelante de tous les feux du firmament, dont le centre est occupé par la sainte Trinité; la Vierge, accompagnée de saint Jean et de saint Joseph, en descend pour visiter les Chartreux, qui, à son aspect, se prosternent saisis d'étonnement et d'admiration.

Quarante-quatre figures T., haut. 2. m. 91 c. larg. 2. m. 51 c.

ZEMBRANO (LUIS).

224. — Madone.

La Vierge, tenant son enfant sur un balcon, fait face au spectateur; leurs vêtements, d'une très grande richesse, sont ornés de perles et broderies; la couronne d'or est placée sur leur tête; ils sont en outre sous un beau dais dont les rideaux sont soutenus par des anges; au milieu de ce dais et au

dessus d'eux, le Saint-Esprit plane dans une gloire; enfin deux beaux vases remplis de fleurs sont placés sur le balcon de chaque côté de la Madone.

Ce tableau doit avoir été commandé pour un maître autel ou pour une chapelle à la Vierge en forme d'ex-voto.

Huit figures. T., haut. 3 m. larg. 1. m. 70 c.

ÉCOLE DE CORDOUE.

ALFARO Y GAMEZ (DON JUAN), né à Cordoue en 1640, mort à Madrid en 1680.

225. — Saint Joseph debout tenant un lis.

Figure à mi-corps, détachée sur un fond de paysage.

Une figure. T., haut. 97 c., larg. 75 c.

DEL CASTILLO Y SAAVEDRA (ANTONIO), né à Cordoue en 1603, mort à Cordoue en 1667.

226. — Le Festin de Balthazar.

Balthazar, fils de Nabuchodonosor, dans un festin somptueux où il avait réuni mille personnes de sa cour et un grand nombre de concubines, vit paraître en face de lui des doigts et une main qui écrivaient ces trois mots incompréhensibles : *Mane*, *Thecel*, *Phares*, personne n'ayant pu lui en donner l'explication, il ordonna qu'on fît venir Daniel le prophète qui la lui donna. La même nuit il fut tué, et Darius lui succéda aussitôt ; tel est le motif de ce tableau.

Sept figures. T., haut. 1 m. 27 c., larg. 1 m. 67 c.

VALDES LEAL (DON JUAN DE), né à Cordoue en 1630, mort en 1691.

227. — Résurrection de la Vierge.

Après sa mort, la Vierge Marie, mère de Dieu, est appelée au ciel et y monte soutenue par une légion d'anges qui chantent les louanges du Seigneur ; plusieurs apôtres, qui sont venus à son tombeau pour prier, sont saisis d'étonnement en le trouvant ouvert et vide.

La renommée de ce peintre a été fort grande à Séville, surtout après la mort de Murillo, qui mourut neuf ans avant lui.

Vingt-deux figures.　　　　T., haut. 1 m. 61 c., larg. 1 m. 11 c.

228. — Apparition de la Vierge.

La Vierge Marie, tenant son fils dans ses bras, descend du ciel dans une gloire, et apparaît à plusieurs saints et saintes rassemblés sur une montagne. Ces saints sont : saint Thomas de Villa Nueva, saint Dominique, saint François, sainte Juste et sainte Ruffine, les deux patronnes de Séville.

Cinquante figures.　　　　T., haut. 1 m. 8 c., larg. 81 c.

229. — Le Christ en croix.

La Vierge, sainte Madeleine et saint Jean sont en pleurs au pied de la croix, sur laquelle le Christ a expiré ; deux anges, dans les nuages, semblent partager leur affliction.

Six figures.　　　　T., haut. 1 m. 63 c., larg. 1 m. 2 c.

230. — Noces de Cana.

Le peintre s'est tiré avec bonheur des difficultés que présente cette composition traitée si souvent et quelquefois avec une grande supériorité.

Sept figures.　　　　T., haut. 2 m. 3 c., larg. 1 m. 76 c.

Écoles italiennes.

ÉCOLE ROMAINE.

AMERIGHI, dit le **CARRAVAGE** (MICHEL ANGIOLO), né au château de Carravaggio en 1569, mort à Porto Ecole en 1609.

231. — Christ en croix.

Effet de nuit. Le Christ, mort sur la croix, est entouré des saintes femmes en proie à une vive douleur.

Quatre figures. T., haut. 33 c., larg. 21 c.

BAROCCI (FEDERIGO), surnommé le **BAROCHE**, né à Urbin en 1528, mort en 1612.

232. — Adoration de l'enfant Jésus.

La Vierge, saint Joseph et saint Joachim, assemblés dans l'étable, sont à genoux devant l'enfant Jésus étendu sur une natte ; trois anges descendent du ciel dans une gloire.

Sept figures. B., haut. 45 c., larg. 30 c.

233. — La Vierge, l'enfant Jésus et saint Jean.

Ces trois personnages sont groupés d'une façon particulière et gracieuse. Dans un petit espace le peintre leur a donné l'aspect de dimension naturelle.

Trois figures, mi-corps. T., haut. 63 c., larg. 51 c.

234. — La Visitation.

La Vierge, accompagnée de saint Joseph, arrive chez sainte Elisabeth, qui vient la recevoir sur le seuil de la porte.

Quatre figures. B., haut. 43 c., larg. 27 c.

235. — Tête d'ange.

Cette tête de sentiment et d'expression rappelle les têtes des tableaux de Raphaël.

Une figure. B., haut. 17 c., larg. 18 c.

BATONI (POMPEO), né à Lucques en 1708, mort à Rome en 1787.

236. — La Vierge, l'enfant Jésus et le jeune saint Jean.

Ce dernier apporte une corbeille pleine de fleurs, et la présente à Jésus qui est dans les bras de sa mère.

Gravé dans l'œuvre Gavard, par Blanchard.

Cinq figures. T., haut. 1 m. 11 c., larg. 83 c.

BERETTINI (PIETRO), dit PIETRO DA CORTONA, né à Cortona en 1596, mort en 1669.

237. — Noé rendant grâces à Dieu.

Le déluge fini, Noé, après avoir fait sortir de l'arche tous les animaux qu'elle contenait, et en être sorti lui-même avec sa femme et ses enfans, se prosterne devant Dieu qui lui apparaît, et qui lui ordonne, ainsi qu'à sa famille, de repeupler la terre.

Quinze figures et animaux. T., haut. 48 c., larg. 75 c.

BRANDI (HYACINTO).

238. — Tableau de chasse.

Un taureau est pourchassé jusque dans une rivière par deux énormes chiens qui le tiennent l'un sur le dos et l'autre à l'encollure.

Trois figures. T., haut. 2 m., larg. 1 m. 20 c.

PERINO DEL VAGA (BONACORSI), né à Florence en 1500, mort à Rome en 1547.

239. — Le Jugement de Pâris.

Le berger Pâris remet à Vénus la pomme d'or, prix de la beauté; un amour vient déposer également sur sa tête la couronne du triomphe; mais

Junon, irritée de cette préférence, semble proférer des menaces et vouloir se préparer à la vengeance. Mercure prend son vol pour aller annoncer le résultat de ce jugement. Comme accessoires et complément, on distingue trois fleuves ou rivières personnifiés, et auprès d'eux les armes de Pallas.

Onze figures. B., haut. 13 c., larg. 43 c.

240. — Sainte Famille.

Pendant leur fuite en Égypte, la Vierge, saint Joseph et l'enfant Jésus se reposent assis sous des arbres; la Vierge va mettre dans ses langes l'enfant Jésus endormi. Deux anges, derrière eux, les regardent en silence.

Cinq figures. B., haut. 95 c., larg. 80 c.

PIPPI (GIULIO), dit **JULES ROMAIN**, né à Rome en 1492, mort à Rome en 1546.

241. — Le Nain armé.

Un nain, à figure grotesque, essaie de se revêtir des armes d'un guerrier, lesquelles sont éparses sur la terre; il cherche à se coiffer d'un casque doré, beaucoup trop lourd, comme l'indique l'expression de sa figure et le mouvement contourné de son corps.

Une figure. T., haut. 1 m. 65 c., larg. 1 m. 13 c.

RAFFAELLO SANZIO (DA URBINO), né à Urbin en 1483, mort à Rome en 1520.

242. — L'Archange saint Michel terrassant le démon.

L'archange, envoyé par Dieu pour punir l'ange déchu, fond sur lui la lance à la main et le terrasse. Le premier catalogue de la galerie signale, et nous le faisons comme lui, que des changements et des variantes nombreux se remarquent entre ce tableau et celui du Musée du Louvre. Ce catalogue indique aussi que le tableau de saint Michel, qui fait l'objet de cet article, fut apporté en France par le roi Joseph Bonaparte, et qu'il a été exécuté par ordre de Charles-Quint : on doit même en conclure que le tableau du Louvre fut fait postérieurement, car l'on rapporte que François 1er, jaloux de voir celui-ci entre les mains de Charles-Quint, son compétiteur, commanda à Raphaël celui qu'on voit au Louvre : ce renseignement nous a été fourni par des gens honorables qui connaissent l'historique du tableau.

Ce tableau est gravé dans l'œuvre Gavard, par Geille.

Deux figures. T., haut. 3 m. 32 c., larg. 1 m. 46 c.

243. — La Vierge et l'enfant Jésus.

Quand on aborde un nom aussi illustre que celui de Raphaël, ce doit

toujours être avec la réserve la plus scrupuleuse et bien armé de certitudes ; la courte existence de ce peintre n'eût sans doute pas, à beaucoup près, suffi à la production d'une foule de tableaux admirables, du reste, qu'on lui attribue. Cette vérité, nous aimons à la reconnaître comme à la soutenir ; mais les hautes discussions d'art se résolvent au moyen de comparaisons, de connaissances et d'impartialité. Le tableau décrit plus bas, nous le disons, est à notre avis à l'abri de toute contestation : la place qu'il occupait dans la galerie du Palais-Royal et la réputation qu'il y avait acquise sont certainement des concluants d'une grande autorité ; mais pour ceux qui aiment à trouver le mérite d'un tableau, ainsi que son origine dans le tableau lui-même, nous les engageons à étudier attentivement et sans préjugé celui-ci.

La Vierge assise, et presqu'en pied, soutient sur ses genoux l'enfant Jésus qui cherche à écarter le corsage de sa robe, et regarde le spectateur. Un des bras de la Vierge est passé autour du corps de l'enfant, et de la main droite elle tient un de ses pieds ; elle est vêtue d'une robe simple en étoffe rouge à liserés noirs, sur laquelle retombe un manteau bleu lui couvrant les genoux.

La coiffure consiste simplement en une légère gaze arrangée dans les tresses de sa chevelure blonde. La Fornarina a posé pour la belle tête de cette Vierge. Raphaël a soigné le faire de ce tableau comme il a fait de ses plus beaux, et nous persistons à croire qu'il est fort rare de rencontrer une petite sainte famille aussi authentique et d'un fini aussi complet que celle que nous présentons.

Deux figures.　　　　　　　　　　　B., haut. 32 c., larg. 21 c.

244. — Saint Jean l'Évangéliste et saint Louis, évêque.

Saint Jean est vêtu d'une robe verte couverte en partie d'une draperie rouge, et saint Louis est enveloppé dans un manteau fleurdelisé, à capuchon gris ; il tient de la main droite la crosse d'évêque, et regarde le spectateur.

Deux figures, bustes.　　　　　　　　B., haut. 56 c., larg. 53 c.

245. — Portraits de deux jeunes époux.

Ils se promènent, en se donnant la main, dans un paysage ; ils sont dans le costume du XVIe siècle. L'époque où ce tableau a été peint est celle du commencement de la seconde manière du Sanzio, lors de ses débuts à Florence, dans l'atelier de fra Bartholoméo.

Deux figures, mi-corps.　　　　　　　B., haut. 81 c., larg. 73 c.

246. — Annonciation.

La Vierge est à genoux devant son prie-dieu et dans son oratoire, quand

l'ange vient lui annoncer la venue du Saint-Esprit ; le haut du tableau est garni par une draperie verte, relevée au dessus de la tête de la Vierge. Ce petit tableau est traité en esquisse.

 Deux figures. B., haut. 27 c., larg. 16 c.

ROMANELLI (GIOVANI FRANCESCO), né à Viterbe en 1617, mort en 1662.

247. — Le roi David et Abigaïl, femme de Nabal.

En chemin pour aller punir l'insolence de Nabal, David rencontre Abigaïl qui vient au devant de lui et des siens, et dépose à ses pieds des vivres et des provisions ; celui-ci, qui était déterminé à exterminer toute la maison de Nabal, lui pardonne et envoie la femme de celui-ci lui en donner l'assurance. C'est ce sujet qui forme la composition du tableau que nous décrivons, on sait que dans la suite David épousa Abigaïl.

 Onze figures. T., haut. 51 c., larg. 70 c.

SALVIDA (GIOVANNI BATISTA), dit SASSO FERRATO, né à Sasso Ferrato en 1605, mort à Rome en 1685.

248. — La Vierge et l'enfant Jésus.

L'enfant Jésus dort profondément entre les bras de sa mère et sur ses genoux.

Gravé dans l'œuvre Gavard, par Bernardi.

 Deux figures. T., haut. 50 c., larg. 37 c.

ÉCOLE FLORENTINE.

ALLORI, dit le BRONZINO (CHRISTOFANO), né à Florence en 1577, mort à Florence en 1621.

249. — L'Incrédulité de saint Thomas.

Saint Thomas n'ayant voulu ajouter aucune foi à la résurrection du Christ, celui-ci lui apparut un jour et lui fit toucher ses plaies pour l'en convaincre. Le peintre a parfaitement exprimé sur la figure de son saint l'étonnement et l'admiration, comme sur celle du Christ, le calme et la bonté.

 Deux figures. T., haut. 2 m. 8 c., larg. 1 m. 65 c.

250. — Portrait de femme.

Cette femme est vue de trois quarts regardant le spectateur; sa robe verte est à corsage bas et laisse apercevoir une partie de sa poitrine, les manches sont d'une étoffe plus claire; sa tête est coiffée d'une légère étoffe jaunâtre gracieusement arrangée avec sa chevelure noire.

Une figure, buste. B., haut. 63 c., larg. 51 c.

DELLA PORTA DA SAN MARCO (FRA BARTHOLOMEO), né à Savignano Toscane en 1469, mort à Florence en 1517.

251. — La Vierge et l'enfant Jésus.

L'enfant Jésus sur les genoux de la Vierge, élève la main droite, en signe de bénédiction, sur la tête du petit saint Jean prosterné devant lui.

Trois figures. B., haut. 86 c., larg. 67 c.

252. — Sujet mystique.

La Vierge tenant l'enfant Jésus, assise sur un trône dans les nuages, est entourée de plusieurs anges; trois saints, dont deux revêtus d'habits pontificaux et l'autre tenant un calice, sont au-dessous, placés dans une position parallèle.

Onze figures. B., haut. 40 c., larg. 27 c.

DOLCI (CARLO), né à Florence en 1616, mort en 1686.

253. — Jésus sur les marches du temple.

Jésus enfant ayant été conduit à Jérusalem pour célébrer la Pâques, resta dans le temple à l'insu de ses parents et au milieu des docteurs, les écoutant et les interrogeant. Inquiets de ne pas le voir, la Vierge et saint Joseph le cherchèrent pendant un jour entier et finirent par le rencontrer. L'instant représenté est celui où Jésus vient au devant de ses parents, sur la porte du temple, en leur disant : Pourquoi me cherchiez-vous, ne saviez-vous pas qu'il faut que je m'occupe de ce qui regarde mon père; et il s'en retourna avec eux à Nazareth.

Gravé dans l'œuvre Gavard, par E. Conquy.

Quatre figures. T., haut. 1 m. 62 c., larg. 1 m. 19 c.

254. — Sainte Catherine d'Alexandrie, martyre.

Elle tient embrassée la roue instrument de son supplice, et l'épée qui lui trancha la tête est vue appuyée sur son bras; son air calme, résigné et heureux, contraste singulièrement avec ces deux objets de destruction.

Gravé dans l'œuvre Gavard, par E. Conquy.

Une figure, buste. T., haut. 56 c., larg. 45 c.

255. — Une mère de douleur.

Elle est enveloppée dans une draperie qui ne laisse apercevoir que son visage affligé et un de ses doigts.
Une figure, buste. T., haut. 46 c., larg. 37 c.

256. — Le Christ mort.

Il est étendu sur un linceul, et une lampe sépulcrale brûle au dessus de lui (forme ovale).
Une figure. B., haut. 9 c. 1/2., larg. 13 c.

FURINI (FILIPO), vivait dans le milieu du XVI^e siècle.

257. — La Madeleine.

La sainte pénitente est assise, presque nue, à l'entrée de sa grotte, les yeux au ciel, les mains croisées et les coudes appuyés sur la pierre; devant elle sont une tête de mort, un livre et une discipline.
Une figure. T., haut. 1 m. 46 c., larg. 1 m. 19 c.

MARINARI (ONORIO), né en 1627, mort à Florence en 1715.

258. — Tête de sainte.

Dans l'expression d'une grande douleur, cette sainte porte ses regards au ciel; sa belle chevelure retombe en boucles sur ses épaules.
Une figure, buste. T., haut. 27 c., larg. 18 c.

259. — Job sur son fumier.

Il montre ses plaies à ses amis, qui lui adressent des consolations; mais sa femme, qui ne partage pas la pitié de ceux-ci, se bouche le nez en signe de dégoût.
Cinq figures. T., haut. 1 m. 96 c.; larg. 8 m. 31 c.

VANNUCHI (ANDRÉA), dit ANDREA DEL SARTO, né à Florence en 1488, mort à Florence en 1530.

260. — Le sacrifice d'Abraham.

Dieu satisfait de la docilité et de l'obéissance du patriarche, lui envoie un ange pour arrêter son bras au moment où il va immoler son fils; cet ange lui ordonne de sacrifier un mouton qui est à quelques pas d'eux; derrière le groupe principal et dans le fond on voit un serviteur qui garde un mulet.
Six figures. T., haut. 2 m. 10 c., larg. 1 m. 75 c.

261. — La Vierge, l'enfant Jésus et saint Jean.

La Vierge allaite l'enfant Jésus assis sur ses genoux et le soutient d'un bras, en même temps elle tient de l'autre le jeune saint Jean qui sourit au fils de Dieu ; l'ensemble de ce beau tableau, rappelle, sous beaucoup de rapports, celui qui est au Louvre, n° 856, et connu sous le nom de la Charité, mais il en diffère essentiellement sur plusieurs points.

Trois figures. **T., haut. 1 m. 70 c., larg. 1 m. 20 c.**

262. — La Vierge, l'enfant Jésus et saint Jean.

L'enfant Jésus est debout sur les genoux de sa mère et soutenu par elle ; comme saint Jean-Baptiste placé derrière eux, il sourit au spectateur. Ces trois figures se dessinent sur un fond de fabriques.

Trois figures. **T., haut. 1 m. 70. c., larg. 1 m. 17 c.**

263. — Tête de sainte.

Elle est dans l'expression bien comprise d'une grande admiration, et l'exécution révèle que ce tableau a été peint au plus fort du talent de cet habile artiste.

Une figure, buste. **T., haut. 45 c., larg. 35 c.**

PULIGO, né et mort à Florence, élève d'Andrea del Sarto.

264. — Sainte famille.

Saint Joseph, appuyé sur une balustrade, examine l'enfant Jésus dans les bras de sa mère qui lui présente le sein.

Trois figures. **T., haut.** **larg.**

ÉCOLE VÉNITIENNE.

BARBARELLI (GIORGIO), dit le **GIORGION**, né à Castel-Franco en 1477, mort à Venise en 1511.

265. — Saint Sébastien.

La position que le peintre a choisie pour représenter ce saint Sébastien, témoigne qu'il a voulu vaincre de grandes difficultés de dessin et de raccourci.

Ce sujet, traité si souvent, est pour les peintres un prétexte de montrer leur science du dessin, l'occasion de faire une académie forte, puissante, comme il convient à la structure d'un soldat romain ; les grands peintres, comme le Georgion, maîtres de la forme, complètent leur œuvre en donnant à la tête une admirable expression de souffrance ou de résignation.

Une figure. T., haut. 1 m. 57 c. larg. 73 c.

BELLINI (GIOVANNI), né à Venise en 1426, mort à Venise vers 1516.

266. — Portraits de deux personnages vénitiens.

L'un est un doge avec sa robe garnie d'hermine et l'autre un grand de Venise en tunique verdâtre. L'action de ces deux personnages paraît indiquer une conversation sérieuse.

Deux figures, bustes. B., haut. 00 c., larg. 97 c.

BORDONE (PARIS), né à Trévise en 1500, mort en 1570.

267. — Apollon chez les pâtres.

Il est accoudé sur un rocher, dans l'attitude de la méditation et tenant de la main droite une lyre ; deux bergers sont vus derrière lui, l'un à droite, l'autre à gauche.

Trois figures, mi-corps. T., haut. 1 m. 57 c., larg. 2 m. 46 c.

CALIARI (PAOLO), dit PAUL VÉRONÈSE, né à Vérone vers 1530, mort à Venise en 1588.

268. — La Vierge, l'enfant Jésus, sainte Catherine d'Alexandrie et sainte Lucie.

Auprès d'une colonne en pierre et dans un jardin, la Vierge assise tient sur ses genoux son divin enfant ; elle le présente à sainte Catherine et à sainte Lucie ; cette dernière tient à la main un plat d'argent sur lequel sont deux yeux traversés par un instrument en fer, symbole de son martyre.

Quatre figures. T., haut. 1 m. 20 c., larg. 1 m.

CANAL (ANTONIO), dit CANALETTI, né à Venise en 1697, mort à Dresde en 1768.

269. — Vue de Venise.

Cette vue est prise à l'extrémité du grand canal et près des lagunes ; une ligne de fabriques, frappées par le soleil, se dessine sur le ciel et s'étend fort loin ; les eaux de la mer, sillonnées par de rares gondoles, sont d'une grande transparence et reflètent les édifices ; la chaleur est accablante ; le gondolier attend paisiblement l'heure des promenades et des visites ; quel-

ques figures artistement touchées et de la main de Tiepolo se voient çà et là.

Gravé dans l'œuvre Gavard, par G. Larbalestier.

T., haut. 1 m. 58 c., larg. 1 m. 46 c.

LICINIO (GIOVANNI ANTONIO), dit le PORDENONE, né à Pordenone, dans le Frioul, en 1484, mort en 1540.

270. — L'Espérance.

Cette vertu théologale est représentée sous les traits d'un homme à genoux, tournant le dos au spectateur, se soutenant sur un bâton et implorant le ciel d'où descend sur lui un rayon lumineux; l'ancre, symbole de salut, est à son côté.

Une figure. T., haut. 1 m. 51 c., larg. 1 m. 8 c.

271. — La Foi et la Charité.

Ces deux autres vertus sont personnifiées sous les traits de deux femmes à genoux, l'une la tête couverte d'un voile transparent et lisant dans un livre, l'autre tenant un jeune enfant qui lui sourit; sur sa tête sautille une flamme rouge.

Ce tableau et celui qui le précède sont deux fresques admirables qui ont été toutes deux détachées du mur sur lequel elles étaient peintes et transportées sur toile.

Trois figures. T., haut. 1 m. 51 c., larg. 1 m. 8 c.

LOTTO (LORENZO), né à Bergame, vivait en 1554, mort dans un âge avancé à Lorette.

272. — La Vierge, l'enfant Jésus et un religieux.

L'enfant Jésus, assis sur des linges blancs, semble expliquer à un religieux à genoux devant lui le mystère de la rédemption; la Vierge, un peu plus loin, les mains jointes, écoute les paroles de son divin enfant.

Trois figures, deux à mi-corps. T., haut. 1 m. 8 c. larg. 92 c.

LUCIANO (FRA BASTIANO), dit SÉBASTIEN DEL PIOMBO, né à Venise en 1485, mort à Venise en 1547.

273. — Le Christ et la Vierge.

Jésus monte au Calvaire et dit un dernier adieu à sa mère; il est affaibli par la perte de son sang et accablé de lassitude; il se soutient sur l'épaule de la Vierge qui est venue se jeter dans ses bras.

Deux figures, mi-corps. T., haut. 1 m. 2 c., larg. 75 c.

MEDOLA (ANDREA), dit le SCHIAVONE, né à Sebenico, en Dalmatie, en 1522, mort en 1582.

274. — Naissance d'Adonis.

Au moment même de la naissance d'Adonis, la nymphe, sa mère, est changée en arbuste; ses compagnes recueillent l'enfant. Le paysage et les figures sont traités avec la vigueur propre à l'école vénitienne et particulière au Schiavone qui eut la gloire d'exciter la jalousie du grand Titien.

Huit figures. T., haut. 46 c., larg. 65 c.

PALMA (JACOPO), dit PALME LE VIEUX, né à Serinalta dans le Bergamasque, mort à 49 ans.

275. — Mariage mystique de sainte Catherine.

La Vierge, assise dans un beau paysage, soutient l'enfant Jésus qui passe l'anneau nuptial au doigt de sainte Catherine; le jeune précurseur debout devant eux tient le bras de la sainte et l'avance vers Jésus; saint Jérôme, saint Antoine de Padoue et un autre religieux sont assis auprès d'eux.

Huit figures. B., haut. 75 c., larg. 1 m.

ROBUSTI (JACOPO), dit le TINTORET, né à Venise en 1512, mort à Venise en 1594.

276. — Un doge et sa famille prosternés devant la Vierge.

La Vierge est assise sur un trône dans un paysage, et tenant l'enfant Jésus sur ses genoux; à ses côtés sont divers personnages ainsi placés : à droite, une femme âgée couverte d'un manteau en velours violet, brodé d'or, elle est à genoux et les mains jointes; derrière elle et debout sont ses deux fils complètement vêtus de noir; à gauche le doge aussi est à genoux dans son grand costume garni d'hermine, ses bras sont ouverts comme dans l'attitude d'un homme qui prie; un homme à haute stature est debout derrière lui dans un costume également riche et garni de fourrure; au pied du trône de la Vierge, deux jolis anges font de la musique, l'un sur le violon et l'autre sur la mandoline.

Neuf figures. T., haut. 2 m. 6 c., larg. 4 m.

277. — Portrait d'homme à barbe.

Une figure, mi-corps. T., haut. 1 m. 8 c., larg. 80 c.

TIEPOLO (GIAMBATISTA), né à Venise en 1692, mort à Venise en 1769.

278. — La Vierge et l'enfant avec sainte Agnès.

La sainte martyre fiancée du Seigneur reçoit de ses mains le lis, symbole

de candeur; la Vierge tient debout sur ses genoux son divin enfant qui sourit à la sainte.

Trois figures. T., haut. 11 c. 1/2, larg. 20 c.

TIZIANO VECELLI, dit le TITIEN, né à Cadore en 1477, mort à Venise en 1576.

279. — Le roi Salomon et la reine de Saba.

La reine de Saba ayant entendu parler de la grande sagesse de Salomon et de sa connaissance en toutes choses, vient à Jérusalem pour lui proposer des questions obscures et des énigmes. Ce monarque, assis sur son trône au milieu de ses officiers et des grands du royaume, la reçoit avec déférence et distinction; celle-ci, qui est entrée dans son palais avec une suite nombreuse d'esclaves et de femmes chargés de riches présents, pour lui rendre hommage, les fait déposer à ses pieds.

Seize figures. T., haut. 1 m. 38 c., larg. 2 m. 33 c.

280. — Saint Jean-Baptiste offrant l'agneau à l'enfant Jésus.

La Vierge est assise sur une estrade tenant sur ses genoux l'enfant Jésus nu et debout; à leur droite sainte Catherine est appuyée sur la roue, instrument de son martyre, et à gauche saint Jacques Majeur adossé contre une colonne; saint Jean-Baptiste s'approche d'eux portant l'agneau et le présente humblement à l'enfant Jésus. Cette scène se passe dans un paysage admirable, riche et vigoureux.

Cinq figures. T., haut. 65 c. larg. 97 c.

281. — Portrait du Titien.

Le peintre s'est représenté de trois quarts, la tête couverte d'un petit bonnet et le corps enveloppé d'un manteau foncé à collet de fourrure; des deux mains il tient une table de pierre sur laquelle sont écrits ces mots latins: *Titianus se ipsum ex speculo pingens, multa felicitate expressit, anno LXI,* qui indiquent qu'il avait alors soixante et un ans. A cet âge le Titien était encore dans toute la force de son talent; la manière franche et vigoureuse avec laquelle ce beau portrait est exécuté démontre suffisamment que les années n'avaient eu sur lui aucune influence. Le public ratifiera la critique que le grand peintre a faite de son œuvre, et nous n'aurons pas l'outrecuidance d'ajouter un mot à ses éloges: *multa felicitate expressit.*

Une figure, mi-corps. T., haut. 86 c., larg. 70 c.

282. — Jésus-Christ arrêté par les soldats.

Entouré de ses apôtres, Jésus-Christ est arrêté par des soldats envoyés par Pilate. Les têtes de tous les personnages de ce tableau doivent être des

portraits, car nous remarquons dans le nombre celui de Palma Vecchio, célèbre peintre de Venise, ami du Titien.

Sept figures, mi-corps. T., haut. 90 c., larg. 1 m. 30 c.

ÉCOLE DE PARME.

ALLEGRI (ANTONIO), dit le CORRÈGE, né à Correggio en 1494, mort en 1534.

283. — Episode du Massacre des Innocents.

Cinq enfants, parmi ceux qui ont été massacrés à Bethléem par ordre d'Hérode, sont étendus dans la campagne : les ténèbres environnent cette scène de carnage, et dans l'obscurité, une mère éplorée vient reconnaître parmi eux le fils qu'elle a perdu. Dans le fond du tableau, un incendie consume une ville d'Egypte voisine des Pyramides.

Il est convenable certainement de n'aborder qu'avec timidité des noms aussi célèbres que celui du Corrège; aussi ce n'est qu'avec certitude que nous articulons une opinion catégorique, et avec la sécurité que nous puisons dans une conviction bien établie; nous sommes tellement pénétré de l'authenticité du tableau, qu'il ne nous paraît pas possible qu'une contestation sérieuse puisse s'élever à son sujet.

Nous avons examiné ce tableau avec tout le respect et toute la circonspection que commande le grand nom du Corrège. Il résulte de cet examen et des avis que nous avons recueillis de grands connaisseurs que son authenticité ne saurait être le sujet d'un doute pour nous; toutefois nous ne voulons exprimer ici qu'une conviction personnelle qui, pour n'être pas une autorité, n'en est pas moins entière.

Six figures. T., haut. 1 m. 75 c., larg. 1 m. 73 c.

284. — Madone.

La Vierge assise, les pieds posés sur une console sculptée, tient dans ses bras l'enfant Jésus qui, les bras étendus et ouverts, sourit au spectateur. Ce tableau admirable contient des raccourcis savants et difficiles, des conditions parfaites de coloris, de transparence et de lumière.

Deux figures. B., haut. 1 m. 8 c., larg. 73 c.

285. — Mise au Tombeau.

Les saints personnages et quelques disciples déposent dans le sépulcre

le corps de Jésus-Christ. Ce sépulcre est sous une espèce de grotte, dont l'ouverture laisse apercevoir au loin la ville de Jérusalem et le Golgotha, où les trois croix sont encore dressées.

Neuf figures. C., haut. 43 c., larg. 47 c.

286. — Saint Matthieu.

Huit figures. T., haut. 49 c., larg. 46 c.

287. — Saint Marc.

Huit figures. T., haut. 49 c., larg. 46 c.

288. — Saint Luc.

Huit figures. T., haut. 49 c., larg. 46 c.

289. — Saint Jean.

Huit figures. T., haut. 49 c., larg. 46 c.

Ces quatre évangélistes sont la première pensée des pendantifs exécutés par le Corrège dans sa fresque de la coupole de san Giovanni à Parme, et font pendants.

290. — Léda.

Cette tête est la première pensée d'une figure exécutée en entier dans une grande composition.

Une figure, buste. T., haut. 54 c., larg. 40 c.

ÉCOLE DU CORRÈGE

291. — Mise au Tombeau.

Simon de Cyrène et Joseph d'Arimathie transportent le corps inanimé du Christ dans le tombeau; sainte Marie Madeleine, échevelée, tient embrassées les deux jambes de son divin maître; plus loin, la Vierge et saint Jean partagent l'affliction commune.

Six figures. T., haut. 32 c., larg. 46 c.

292. — Génie de l'architecture.

Un enfant presque nu et debout porte de la main gauche des instruments analogues à cet art, tels que compas, équerre, etc., et de la droite il tient un aplomb.

Une figure. T., haut. 1 m. 38 c., larg. 54 c.

293. — Martyres de saint Placide et de sainte Flavie.

Sous le règne de Justinien, des barbares sclavons qui désolaient la Thrace et l'Illyrie, abordèrent en Sicile et massacrèrent tous les chrétiens qu'ils purent rencontrer, et entre autres saint Placide, ses deux frères, saints

Eutychius et Victorin, sa sœur sainte Flavie, et tous les moines du monastère dont il était abbé.

Sept figures. C., haut. 33 c., larg. 46 c.

294. — La liseuse.

Jeune femme coiffée en cheveux, le coude appuyé sur un coussin, et lisant dans un livre qu'elle tient à la main. Esquisse.

Une figure, mi-corps. T., haut. 59 c., larg. 48 c.

295. — Un Amour.

Assis sur un entablement de pierre, cet ange passe le bras au travers d'un rideau qui descend sur la gauche du tableau; c'est sans doute, comme le fait observer le rédacteur du premier catalogue de la galerie, un fragment ou un motif pris dans une composition plus capitale.

Une figure. T., haut. 28 c., larg. 39 c.

ALLEGRI (POMPONIO), né et mort à Parme; fils du Corrège.

296. — La Femme adultère.

Huit figures, mi-corps. T., haut. 2 m. 10 c., larg. 1 m. 75 c.

ANSELMI (MICHELE ANGIOLO), né à Lucques en 1491, mort à Parme en 1554.

297. — Buste d'homme endormi.

La tête de cet homme est dans une proportion beaucoup plus forte que nature. On remarque dans le vague des contours le système de cette école.

Une figure, buste. T., haut. 00 c., larg. 45 c.

GATTI (BERNARDO) dit le SOJARO.

298. — Mise au tombeau.

Le corps du Christ est déposé par les soins des saints personnages dans un tombeau en pierre; chacun lui rend, avec le plus grand respect mêlé de douleur, ce saint et dernier devoir.

Sept figures. D., haut. 80 c., larg. 63 c.

299. — Adoration des bergers.

Pendant la nuit, les bergers sont venus adorer l'enfant Jésus de toutes les parties de la province, et ont déposé à ses pieds leurs offrandes. Toute cette scène est éclairée par la lumière qui émane du corps de l'enfant placé au centre du tableau comme un point lumineux; au dessus du berceau plane un ange portant une banderole sur laquelle sont écrits ces mots latins : *Gloria in excelsis*.

Neuf figures. T., haut. 1 m. 35 c., larg. 89 c.

— 66 —

LANFRANCO (giovanni), né à Parme en 1581, mort à Rome en 1647.

300. — Saint Jérôme.

Il se frappe la poitrine avec une pierre, et contemple l'image de la mort placée devant lui.

Une figure, buste. T., haut. 83 c., larg. 67 c.

MAZZUOLI (francesco), dit il **PARMIGGIANINO**, né à Parme vers 1503, mort à Parme en 1540.

301. — Jésus, la Vierge et saint Jean.

Le jeune enfant Jésus est sur les genoux de sa mère qui le présente à saint Jean-Baptiste.

Trois figures. T., haut. 81 c., larg. 67 c.

302. — Sainte Lucie.

Cette sainte, à laquelle plus tard on creva les yeux, regarde en souriant sur un plat d'argent qu'elle tient, deux yeux transpercés par un fer pointu; ces yeux sont le symbole du martyre qu'elle souffrit, et la palme qu'elle tient en est la récompense.

Une figure, buste. T., haut. 62 c., larg. 46 c.

RONDANI (francesco maria), né à Parme, mort en 1544.

303. — La Vierge et l'enfant Jésus.

L'enfant Jésus caresse sa mère qui le soutient avec amour; il cherche à écarter les vêtements qui recouvrent sa poitrine.

Deux figures. T., haut. 63 c., larg. 58 c.

304. — Mort de saint François d'Assise.

Au moment de rendre le dernier soupir, ce saint est soutenu par les anges qui viennent recueillir son âme et la transporter au ciel.

Ce tableau est gravé dans l'œuvre Gavard, par Z. Prévost.

Cinq figures. T., haut. 1 m. 16 c., larg. 1 m. 51 c.

SCHIDONE (bartolomeo), né à Modène, mort à Modène en 1615.

305. — Sainte famille.

L'enfant Jésus cherche à découvrir le sein de sa mère; saint Joseph derrière eux, la tête appuyée sur sa main, les examine.

Trois figures. T., haut. 86 c., larg. 63 c.

306. — La Vierge allaitant l'enfant Jésus.

Elle présente le sein à l'enfant, et le tient respectueusement entouré de son bras gauche; le jeune Jésus est couché et vu en raccourci, entouré de belles plantes et de fleurs.

Deux figures. B., haut. 73 c., larg. 59 c.

307. — Sainte famille.

L'enfant Jésus est placé sur les genoux de sa mère qui a les yeux baissés; saint Joseph, appuyé auprès d'eux sur un bâton, contemple avec tendresse l'enfant Jésus.

Trois figures. B., haut. 43 c., larg. 35 c.

308. — Deux enfants qui s'embrassent.

Deux jeunes enfants, garçon et fille, se caressent et regardent le spectateur.

Deux figures, buste. T., haut. 35 c., larg. 29 c.

309. — Saint Pierre délivré par un ange.

Assis dans sa prison, les fers aux mains, saint Pierre voit apparaître devant lui l'ange envoyé de Dieu, qui lui indique ce qu'il doit faire pour tromper la vigilance de ses gardes et leur échapper.

Deux figures. T., haut. 40 c., larg. 52 c.

310. — Diogène cachetant une lettre.

Le philosophe Diogène, dans un état presque complet de nudité, est couché près d'une table de pierre; il appuie un cachet sur une lettre qu'il vient de fermer; sa lanterne éteinte et renversée à ses pieds, indique que la lumière de la lune l'a seule éclairé pour faire sa correspondance.

Une figure. T., haut. 1 m. 29 c., larg. 1 m. 22 c.

311. — Saint Marc, évangéliste.

Cet évangéliste est assis auprès d'un temple, regardant un papier déroulé fixé devant lui; son évangile est ouvert sur une pierre qui lui sert de table et surmonté par le lion ailé, emblème de ce saint.

Une figure. T., haut. 2 m. 65 c., larg. 2 m. 3 c.

312. — L'ange annonçant aux bergers la naissance du Sauveur.

Un rayon lumineux précède l'apparition de l'ange qui vient annoncer aux bergers réunis que Jésus vient de naître.

Huit figures. T., haut. 1 m. 35 c., larg. 1 m. 62 c.

ÉCOLE BOLONAISE.

ALBANI (francesco), né à Bologne en 1578, mort à Bologne en 1668.

313. — Un berger enlevé par une divinité de l'air.

Il est transporté dans le vague par une déesse qui le tient étroitement embrassé; ses deux chiens sont sur le devant du paysage auprès de son manteau.

Quatre figures. B., haut. 43 c., larg. 37 c.

BARBIERI (giovanni francesco), dit le **GUERCHIN**, né à Cento en 1590, mort à Bologne en 1666.

314. — Andromède.

Attachée à un rocher au bord de la mer, Andromède, effrayée à l'approche du monstre qui vient la dévorer, pleure à chaudes larmes, mais Persée, monté sur *Pégase*, fend les airs, tue le dragon et la délivre.

Quatre figures. C., haut. 37 c., larg. 29 c.

315. — Mater dolorosa.

Dans l'attitude d'une grande affliction et les mains croisées, la Vierge, dont la tête est couverte d'un voile gris qui lui retombe sur les épaules, lève les yeux au ciel et rien ne trahit la douleur que lui fait éprouver un glaive enfoncé dans sa poitrine.

Une figure, buste. T., haut. 61 c., larg. 50 c.

CARRACCI (agostino), dit augustin **CARRACHE**, né et mort à Bologne.

316. — Jésus-Christ guérissant un aveugle.

Plusieurs vieillards présents au miracle sont dans l'admiration et dans le plus grand étonnement.

Six figures, mi-corps. T., haut. 1 m. 15 c., larg. 1 m. 46 c.

317. — Jésus et saint Pierre.

Après sa résurrection le Christ apparaît à saint Pierre tenant la croix et lui donne ses dernières instructions avant de remonter au ciel.

Deux figures. T., haut. 3 m., larg. 2 m.

CARRACCI (ANIBALE), né à Bologne en 1560, mort à Rome en 1609.

318. — Résurrection du Christ.

Le troisième jour après sa mort et pendant que les soldats juifs qui gardent le sépulcre sont livrés au sommeil, le Christ ressuscité sort du tombeau; les gardes surpris et effrayés fuient dans le plus grand désordre.

Cinq figures. T., haut. 3 m. 15 c., larg. 2 m. 25 c.

319. — Saint-François d'Assise.

Ce saint est assis en extase; il a sur les genoux une tête de mort sur laquelle il appuie sa main droite. Son âme est absorbée par la musique d'un ange qui joue du violon; des objets divers de piété sont épars çà et là.

Deux figures. T., haut. 72 c., larg. 58 c.

320. — Saint François d'Assise en prière.

La figure de ce saint religieux est baignée de larmes en contemplant l'image du Christ expiré sur la croix; il est agenouillé devant cette image les mains croisées sur la poitrine; près de lui et sur la pierre où est le crucifix sont un livre et une tête de mort.

Une figure, mi-corps. T., haut. 1 m. 12 c., larg. 85 c.

GUIDO RÉNI, né à Bologne en 1575, mort en 1642.

321. — Tête de saint Jean-Baptiste.

La tête de saint Jean-Baptiste est dans un plat d'or posé sur une table recouverte d'un tapis rouge; les insignes distinctifs de ce saint, qui sont la croix de roseau et la banderole enroulée autour, sont à côté. La mort n'a pas enlevé à cette belle tête son expression et sa douceur : elle paraît vivre encore, et ses yeux semblent fermés seulement par le sommeil.

Une figure. T., haut. 51 c., larg. 62 c.

322. — La Vierge, l'enfant Jésus et saint Jean.

L'enfant Jésus est assis sur un coussin en velours rouge placé sur une table couverte d'un tapis de même couleur, la Vierge costumée d'une robe bleue le soutient dans ses bras; il parle à saint Jean qui est en face de lui et tient sa croix de roseau avec ses mains croisées sur la poitrine : ces trois figures forment un groupe charmant encadré par un rideau en riche étoffe et par un fond d'appartement. Ce tableau hors ligne du maître est de forme ovale.

Trois figures. C., haut. 21 c., larg. 27 c.

323. — Une sainte.

Cette sainte, jeune et belle, a les yeux baissés et sa figure exprime une grande modestie; sa main gauche soutient une draperie jaunâtre attachée à son épaule et qui passe par dessus sa robe d'étoffe verte.

Une figure, buste. T., haut. 73 c., larg. 56 c.

MOLA (PIETRO FRANCESCO), né à Milan en 1612, mort à Rome en 1668.

324. — Agar dans le désert.

Ainsi que son fils elle est presque mourante au désert, quand un ange qui lui apparaît lui indique où elle trouvera de l'eau pour étancher sa soif et sauver son enfant.

Trois figures. T., haut. 46 c., larg. 53 c.

325. — Annonciation.

Un ange tenant un lis descend vers la Vierge et du geste lui annonce la venue de l'Esprit-Saint; elle est agenouillée et témoigne de son obéissance aux ordres du Seigneur.

Deux figures. T., haut. 33 c., larg. 27 c.

PROCCACCINI (CAMILLO), né à Bologne en 1546, mort à Milan en 1626.

326. — La femme adultère.

Amenée devant le Christ, cette femme, d'une pâleur mortelle, attend qu'il rende contre elle un jugement conforme à l'austérité de ses propres mœurs; mais le Christ prononce à cette occasion les mémorables paroles citées par l'Évangile, qui valurent à cette malheureuse une grâce inattendue.

Trois figures, mi-corps. T., haut. 1 m. 16 c., larg. 1 m. 02 c.

327. — La Vierge et l'enfant Jésus.

Celle-ci s'incline en souriant pour parler à l'enfant Jésus qui la caresse; des fruits sont placés sur le devant du tableau.

Deux figures. T., haut. 67 c., larg. 48 c.

328. — David vainqueur de Goliath.

David, jeune berger d'Israël, après avoir frappé de mort le géant Goliath en présence des deux armées, coupe la tête à ce Philistin avec sa propre

épée, l'emporte enveloppée dans la draperie bleue qui le recouvre, et se présente à Saül chargé de ces dépouilles opimes.

Deux figures. T., haut. 1 m. 10 c., larg. 1 m. 11 c.

PROCCACCINI (GIULIO CESARE), né à Bologne en 1518, mort à Milan, en 1626.

329. — Le Christ conduit chez Caïphe.

Les soldats juifs conduisent le Christ devant Caïphe et pendant le chemin lui font subir insultes et outrages ; il a les mains attachées par devant et paraît insensible aux mauvais traitements dont il est l'objet.

Cinq figures, mi-corps. T., haut. 1 m., larg. 1 m. 51 c.

SPADA (LIONELLO), né à Bologne en 1576, mort en 1621.

330. — Sainte Lucie.

Cette sainte pose la main gauche sur son cœur en regardant le ciel et tient une palme de la droite. Les deux yeux, symboles de son martyre, sont déposés sur une table de pierre près d'elle.

Une figure, mi-corps. T., haut. 1 m. 25 c., larg. 1 m. 6 c.

ZAMPIERI (DOMENICO), dit le DOMINIQUIN, né à Bologne en 1581, mort à Naples en 1641.

331. — Triomphe de Galathée.

Galathée sur les eaux est escortée triomphalement par une multitude de dieux marins, de tritons et de sirènes; montée sur un char formé d'une conque marine, elle conduit avec des fils légers les dauphins qui y sont attelés; quelques tritons font retentir l'air de cris d'allégresse, d'autres sonnent dans des cornets formés de coquillages.

Gravé dans l'œuvre Gavard, par Blanchard.

Dix figures. T., haut. 1 m. 91 c., larg. 1 m. 86 c.

332. — Sainte famille soutenue dans les nuages.

Des anges supportent dans les airs la sainte famille composée de la Vierge, l'enfant Jésus et saint Joseph, et l'escortent au ciel : l'enfant Jésus est sur les genoux de sa mère, sa main droite appuyée sur l'épaule de saint Joseph. Cette composition capitale fut exécutée à Naples à l'époque où le Dominiquin y travaillait persécuté par ses rivaux ; elle est dans la manière claire, qu'il avait adoptée à cette époque et témoigne du style qu'il se proposait alors dans ses grandes et belles peintures à fresque.

Neuf figures. T., haut. 2 m. 00 c., larg. 1 m. 50 c.

333. — Portement de Croix.

Le Christ portant sa croix monte au Calvaire, et nonobstant la fatigue que lui fait éprouver un poids semblable, il est traité horriblement par un soldat cuirassé qui lui tire les cheveux en sens contraire à sa marche et lui frappe la figure avec une lanière de cuir.

Deux figures, mi-corps. T., haut. 91 c., larg. 1 m. 24 c.

334. — Génies de la musique.

Trois génies, sous les traits de beaux enfants, sont groupés sur un tapis vert, debout et assis, tenant l'un un violon, un autre un luth et le troisième un cahier de musique, résumant à eux trois la composition et l'exécution de cet art.

Trois figures, style du même. T., haut. 92 c., larg. 70 c.

335. — Spartacus.

Il brise ses liens en poussant le cri de la révolte.
Gravé dans l'œuvre Gavard, par Auguste Blanchard.

Une figure, mi-corps. T., haut. 1 m. 2 c., larg. 81 c.

336. — Génie des arts.

Ce génie, sous la forme d'un enfant ailé, est entouré des attributs des arts libéraux, un buste et une palette ; il est enveloppé d'une draperie à couleurs changeantes.

Une figure. T., haut. 1 m. 32 c., larg. 97 c.

337. — Saint Jérôme.

Le saint, à genoux dans sa grotte, se frappe fortement la poitrine avec une pierre; près de lui sont un lion et les attributs du cardinalat : le paysage est de la main de Girolamo Muziano.

Ce précieux tableau a été gravé dans l'œuvre Gavard, par Leroux, 1840.

Une figure, style du même. T., haut. 43 c., larg. 55 c.

ÉCOLE DU DOMINIQUIN.

338. — Sainte Véronique.

Elle tient empreinte sur un linge blanc la tête du Christ et la présente au spectateur.

Deux figures. T., haut. 21 c., larg. 18 c.

339. — Les deux saints Jean.

Saint Jean-Baptiste est debout, montrant du geste le ciel d'où descen-

dent les inspirations divines sous formes de rayons lumineux, éclairant saint Jean l'évangéliste assis auprès de lui et écrivant son Apocalypse; près d'eux sont l'aigle et l'agneau, symboles de ces deux saints : la mer termine l'horizon et des rochers la bordent à gauche.

Quatre figures. T., haut. 1 m. 75 c., larg. 1 m. 40 c.

340. — Sainte Cécile.

La patrone de la musique est entourée d'anges jeunes et beaux qui exécutent avec elle un concert divin; l'un de ces anges lui tient ouvert un livre de musique et les autres l'accompagnent soit de la voix soit avec des instruments. Gravé dans l'œuvre Gavard par E. Conquy.

Sept figures, mi-corps. T., haut. 1 m. 16 c., larg. 1 m. 48 c.

ÉCOLE MILANAISE.

DA VINCI (LEONARDO), né à Milan en 1452, mort à Fontainebleau en 1519.

341. — Deux enfants.

Dans un paysage frais et agréable et sur une pelouse émaillée de fleurs deux enfants jouent et se caressent; l'horizon est limité d'un côté par un tertre qui couronne ce jolie groupe et qui est surmonté de gazon et d'arbustes; une espèce de portique cintré garni d'ornements et de moulures dorés ou en grisaille sert d'encadrement au tableau; de chaque côté de ce portique sont des colonnes en agate, dont les ondulations forment et simulent des vagues dans lesquelles nagent des monstres marins; un oiseau repose sur l'extrémité du tertre, et deux autres sur l'épaisseur du portique.

Deux figures. B., haut. 93 c., larg. 59 c.

LUINI ou **LOVINI DA LUINO** (BERNARDINO), vivait encore en 1530.

342. — Sainte Catherine, martyre.

La sainte attend avec résignation le moment de son supplice, dont on voit l'instrument près d'elle; les mains appuyées sur sa poitrine elle adresse à Dieu sa prière et reçoit le rayon de salut que lui envoie le ciel.

Une figure, buste. B., haut. 62 c., larg. 48 c.

343. — Tête de jeune femme.

Cette jolie tête est ornée de cheveux blonds ondoyants et fins retom-

bant sur des épaules blanches et parfaitement modelées ; elle est sur un fond noir avec encadrement ovale.

Une figure, buste. B., haut. 23 c., larg. 20 c.

SALAI (ANDREA), né dans le Milanais, vivait en 1530.

344. — La Vierge et l'enfant Jésus.

De face et assise, la Vierge tient dans ses bras l'enfant Jésus qui la caresse et sourit au spectateur ; la Vierge est vue à mi-corps et sa tête est couverte d'un voile blanc.

Deux figures. B., haut. 62 c., larg. 40 c.

345. — Hérodiade.

La fille d'Hérode Antipas, vêtue de riches habits, examine le plat d'argent destiné à contenir la tête de saint Jean-Baptiste.

Une figure, buste. B., haut. 46 c. larg. 51 c.

SESTO (CESARE da), mort vers 1521.

346. — La Charité romaine.

Une jeune femme présente le sein à son vieux père dans sa prison.

Deux figures, mi-corps. B., haut. 67 c., larg. 48 c.

ÉCOLE DE MANTOUE.

MANTEGNA (ANDREA), né à Padoue en 1430, mort à Mantoue en 1506.

347. — Marche triomphale de l'Amour.

Sur un char d'or est un piédestal entouré de flammes sur lequel est debout l'Amour, les yeux bandés ; il lance au hasard les traits qu'il prend dans son carquois : le cortège est composé de personnages de tous âges, de tous sexes et de tous pays ; quatre guerriers, figurant sans doute les quatre parties du monde, traînent le char et de jolies femmes précèdent la marche en exécutant une musique sur divers instruments. Ce sujet est une allusion à la puissance de l'Amour et au culte qu'on lui rend de toutes parts.

Trente-trois figures. B., haut. 47 c., larg. 51 c.

348. — Odalisque.

Elle est debout, vêtue d'une robe légère que recouvre un surtout en étoffe plus épaisse semé de fleurs et d'ornements ; elle tient d'une main

une fleur qu'elle paraît examiner comme symbole ou comme souvenir : son autre main appuyée sur le cœur motive cette présomption.

Une figure. T., haut. 2 m. 65 c., larg. 1 m. 3 c.

349. Saint Jean l'Évangéliste.

Ce saint est vu en buste et de face au travers d'une croisée au haut de laquelle est suspendue une guirlande de fruits ; il paraît en méditation, le coude appuyé sur l'épaisseur de cette croisée ; une pomme est près de lui. On distingue parfaitement encore la signature du peintre en tête d'une inscription latine qui commence ainsi : *Andrea Mantegna labor*, etc., le reste est illisible.

Une figure, buste. T., haut. 78 c., larg. 65 c.

ÉCOLE FERRARAISE.

GAROFALO (BENVENUTO, TISIO, da), né à Garofalo en 1481, mort en 1559.

350. — Le frappement du rocher.

Moïse, en présence du peuple hébreu rassemblé, fait jaillir d'un coup de baguette l'eau d'un roc et rend la vie et la fertilité à toute la contrée que décimait et stérilisait une sécheresse prolongée.

ÉCOLE DE SIENNE.

PACCHIAROTTO (JACOPO), vivait vers le milieu du XVI⁰ siècle.

351. — La Vierge, l'enfant Jésus, saint Jérôme et saint Jean-Baptiste.

La Vierge est assise au centre du tableau et dans un lieu frais et boisé ; elle tient sur ses genoux l'enfant Jésus ; saint Jean-Baptiste et saint Jérôme sont debout de chaque côté.

VANNI (FRANCESCO), né à Sienne en 1565, mort vers 1610.

352. — Sainte famille.

Les trois saints personnages se reposent sous un arbre ; saint Joseph y

cueille des fruits qu'il présente à l'enfant Jésus assis sur les genoux de sa mère.

Trois figures. T., haut. 1 m. 19 c., larg. 1 m. 92 c.

353. — Sainte Cécile.

Inspirée du ciel, elle chante les louanges du Seigneur, pendant que plusieurs anges l'accompagnent les uns de la voix les autres sur l'orgue.

Cinq figures. T., haut. 1 m. larg. 85 c.

ÉCOLE NAPOLITAINE.

ARPINO (GIUSEPPE CESARI d'), dit le JOSEPIN, né à Arpino en 1560, mort en 1640.

354. — Une improvisatrice.

Pose et costume de théâtre.

Une figure, mi-corps. T., haut. 97 c., larg. 65 c.

GIORDANO (LUCA), né à Naples en 1632, mort à Naples en 1705.

355. — La Charité.

Personnifiée sous les traits d'une mère de famille, elle présente le sein à un enfant au maillot et en a deux autres à ses pieds qui attendent leur tour. Toutes les parties de ce tableau sont, sans exception, belles, savantes et agréables.

Gravé dans l'œuvre Gavard, par Blanchard.

Quatre figures. T., haut. 1 m. 16 c., larg. 89 c.

ÉCOLE GÉNOISE.

BISCAINO.

356. — La Salutation angélique.

Trois figures. B., haut. 29 c., larg. 18 c.

357. — Mariage de la Vierge.

Le pontife unit dans le temple la Vierge à saint Joseph. Pendant du précédent.

Trois figures. B., haut. 29 c., larg. 18 c.

STROZZI (BERNARDO), dit le **CAPUCINO**, ou encore le prêtre **GENOVÈSE**, né à Gênes en 1581, mort à Gênes en 1644.

358. — Le jugement de Salomon.

Deux femmes ayant réclamé de la sagesse de Salomon qu'il prononçât laquelle des deux était la véritable mère d'un enfant, rendit ce jugement si célèbre et si judicieux que chacun connait.

Dix figures. T., haut. 1 m. 57 c., larg. 2 m. 36 c.

359. — Pharaon et le jeune Moïse.

Moïse enfant présenté par sa mère à Pharaon, s'est emparé de la couronne de ce dernier et la jette au loin; un soldat des gardes porte la main à son sabre pour le tuer, mais il s'arrête aussitôt sur un signe que lui fait le roi. Pendant du précédent.

Huit figures. T., haut. 1 m. 57 c., larg. 2 m. 36 c.

Écoles flamande, hollandaise, allemande et française.

ÉCOLE FLAMANDE.

BALEN (HENRI VAN), né à Anvers en 1560, mort à Anvers en 1632.

360. — Enfants jouant avec une chèvre.

Cinq enfants nus jouent avec une chèvre dans un paysage, et sont groupés sur le devant du tableau.
Six figures. B., haut. 10 c., larg. 25 c.

CALVAERT (DENIS), né à Anvers en 1552, mort à Bologne en 1619.

361. — Jésus chez la femme malade.
Sept figures. T., haut. 2 m. 80 c., larg. 1 m. 78 c.

DICK (ANTOINE VAN), né à Anvers en 1598, mort à Londres en 1641.

362. — Déposition de croix.

Le Christ mort, descendu de la croix, est étendu à terre soutenu par la Vierge ; la Madeleine et des anges qui l'entourent répandent des larmes en le contemplant.
Six figures. T., haut. 1 m. 68 c., larg. 2 m. 40 c.

363. — Jeu d'enfants.

Plusieurs enfants, presque tous nus, s'approchent d'une chienne qui, effrayée pour ses petits, montre les dents et donne la chasse à ces espiègles ;

tous fuient devant l'attitude hostile de cette chienne, et l'un d'eux est renversé dans cette panique générale. Cependant, un plus courageux que les autres s'est emparé d'un petit chien et profite du moment où la mère est occupée à pourchasser ses camarades pour prendre la fuite. Les animaux dans cet admirable tableau sont dus au pinceau de Sneyders qui, pour compléter le sujet et le rendre plus intéressant, y a ajouté une chèvre et un coq.

Onze figures. T., haut. 1 m. 5 c., larg. 1 m. 40 c.

364. — Mater dolorosa.

Elle est presque entièrement couverte par des draperies de diverses couleurs : on ne voit que le masque et les mains; la draperie qui descend de sa tête est une gaze blanche transparente; la robe d'une étoffe brune et dont on ne voit qu'une faible partie dans le bas, est cachée par un ample manteau brun étendu sur ses deux bras qu'elle tient alongés et ouverts; sa tête, magnifique de sentiment, exprime la douleur, la tristesse et une grande souffrance morale.

Une figure mi-corps. T., haut. 1 m. 23 c., larg. 97 c.

365. — Déposition de croix.

La Vierge, au pied de la croix et en pleurs, soutient le corps de son fils; au fond et à l'horizon se distinguent les édifices de Jérusalem.

Deux figures. T., haut. 46 c., larg. 37 c.

366. — Deux têtes d'anges.

Ces deux têtes, d'un mouvement et d'un aspect à peu près pareils, doivent être considérées comme projet de tableau ou de partie de tableau; quoi qu'il en soit, c'est encore un fort bel échantillon de Van Dyck.

Deux figures. T., haut. 50 c., larg. 55 c.

DIEPPENBEECKE (ABRAHAM), né à Bois-le-Duc en 1606, mort à Anvers en 1675.

367. — Saint Siméon dans le désert.

Ce saint anachorète est vu auprès d'un jardin voisin de son ermitage.

Une figure. B., haut. 17 c., larg. 23 c.

HEMESSEN (JEAN DE), né à Anvers, peignait avec succès en 1550.

368. — Saint Jérôme.

Il est assis dans un cabinet d'étude, auprès d'une table que recouvre un tapis vert; il tient une tête de mort qu'il indique du doigt au spectateur. Devant lui un livre ouvert, sur lequel sont des lunettes; une porte ouverte

dans le fond du cabinet, laisse voir un fond de paysage; détails et accessoires divers.
 Une figure. B., haut. 1 m. 12 c., larg. 70 c.

MINDERHOUT, né à Anvers en 1637, mort à Bruges en 1703.

369. — Vue du port et du phare de Gênes.

Parti pour l'Italie de bonne heure, Minderhout a étudié avec ardeur les maîtres de ce pays, et particulièrement les ouvrages de Claude Lorrain, dont on retrouve la manière dans plusieurs de ses tableaux, et notamment dans celui-ci.
 T., haut. 17 c., larg. 73 c.

PORBUS (FRANÇOIS) le fils, né à Anvers en 1570, mort à Paris en 1622.

370. — Les échevins de Paris rendant grâce à la Vierge, à l'occasion de la naissance de Louis XIII.

Sept échevins ou magistrats sont agenouillés dans une chapelle, et rendent des actions de grâce à la Vierge, au sujet de cet événement heureux pour la France.
 Sept figures. T., haut. 2 m. 35 c., larg. 2 m. 81 c.

QUINTIN METSIS, surnommé le Maréchal d'Anvers, né à Anvers vers 1460, mort en cette ville en 1529.

371. — Tête de Christ.

Cette tête est la lumière de l'Esprit divin personnifié dans Jésus-Christ. La plus grande finesse dans le travail, et une douceur parfaite dans l'expression signalent cette œuvre.
 Une figure, buste. B., haut. 46 c., larg. 40 c.

372. — Tête de Christ.

Les yeux baignés de larmes, le Christ montre les stigmates de ses mains; sa tête se détache sur un fond rouge.
 Une figure, buste. B., haut. 30 c., larg. 27 c.

RUBENS (PIERRE-PAUL), né à Cologne en 1577, mort à Anvers en 1640.

373. — Le Repos de Diane.

Diane, dont la mythologie fait une déesse, se repose voluptueusement, après une chasse heureuse, au pied d'un gros arbre et sous l'ombrage

d'une draperie rouge étendue au dessus d'elle. Trois de ses nymphes sont également endormies avec elle. Deux satyres aux figures luxurieuses, profitant de leur sommeil, soulèvent le coin de la draperie qui les abrite, et contemplent avec avidité leurs charmes découverts.

Il est souvent venu à Rubens l'idée de réunir dans un même tableau ses épouses et ses maîtresses ; il les a souvent représentées ensemble sous différentes formes et dans diverses attitudes ; ses saintes familles comme ses compositions profanes ont eu souvent pour objet de faire ressortir la beauté de ses modèles : dans ce beau tableau il s'est plu à perfectionner les chairs et à les faire ressortir brillantes par l'emploi habile d'ombres transparentes opposées aux lumières ; il a fait dormir ses femmes comme dorment des femmes heureuses et seulement fatiguées d'une longue course ; il a su les faire respirer et sourire en dormant, et conserver à leurs jolis visages tout l'incarnat du sommeil.

Auprès de ce beau groupe, et pour compléter la richesse du tableau, Rubens, qui faisait grand cas du talent de Sneyders, a laissé à cet habile artiste le soin d'enrichir les premiers plans par des attributs de chasse et une quantité de gibier mort.

Six figures. T., haut. 2 m. 30 c., larg. 3 m. 10 c.

374. — Jeu d'enfants.

L'enfant Jésus, le jeune précurseur, une petite fille et un ange, jouent ensemble dans un paysage et caressent un agneau ; ils sont groupés tous quatre au pied d'un arbre : l'enfant Jésus est assis sur une fourrure doublée de rouge ; on le reconnaît parmi les autres à un air supérieur, quoique le peintre ne l'ait orné d'aucune autre distinction ; il a une chevelure blonde et bouclée qui lui retombe sur les épaules, et son dos est appuyé contre un coussin blanc. Rubens a su parfaitement allier et combiner sa propre manière avec celle de Murillo, et, sous ce double rapport, il a rendu ce tableau plus intéressant.

Quatre figures. T., haut. 1 m. 50 c., larg. 1 m. 15 c.

375. — Gozon, vainqueur du dragon de l'île de Rhode.

Ce chevalier fameux a tué le dragon qui infestait l'île. Cette victoire, remportée devant une foule considérable de gens assemblés sur une hauteur, valut au chevalier, valeureux libérateur des Rhodiens, une espèce de triomphe : une dame lui remet une écharpe comme gage de reconnaissance.

Treize figures. T., haut. 1 m. 68 c., larg. 2 m. 35 c.

376. — Ulysse abordant à l'île des Phéaciens.

Echappé au naufrage et à une mort certaine, Ulysse arrive dans une île où il trouve plusieurs femmes jeunes et belles ; c'étaient les suivantes

d'une princesse qui, ayant appris d'elles sa présence, vint à lui en se cachant le visage pour ne pas apercevoir sa nudité. Cette scène se passe dans un riche et vaste paysage, limité comme l'est une île, par les eaux de la mer. Une ville et des maisons délicieuses s'aperçoivent au loin. (Pendant du précédent.) Gravé par Aubert père.

T. haut. 2 m. 62 c. larg. 2 m. 35 c.

377. — Portrait de Philippe IV, roi d'Espagne.

Rubens a peint ce portrait à la cour même de ce prince, où il se fit distinguer par sa double qualité de peintre et de diplomate. Il est exécuté dans la manière de Vélasquez : c'est un hommage de son admiration profonde que l'illustre chef de l'école flamande a voulu rendre au peintre espagnol dans sa patrie, et dans le palais même de son roi.

Une figure, buste. T., haut. 70 c., larg. 48 c.

TÉNIERS (DAVID) le jeune, né à Anvers en 1610, mort à Bruxelles en 1690.

378. — Corps-de-garde.

Près d'un âtre où flambe un grand feu, deux soldats causent en fumant; quatre autres sont autour d'une table fragile sur laquelle ils jouent aux dés; il y a sur cette table un morceau de craie destinée à marquer les parties. A terre et sur le premier plan se voient un pot de bière, un manteau rouge, un casque à plumes, un gantelet et un hausse-col. Dans le fond, et comme épisode historique, une prison ouverte, pleine de lumière, laisse apercevoir saint Pierre qu'un ange délivre.

Huit figures. C., haut. 40 c., larg. 32 c.

SCHUTT (CORNELIS), né à Anvers, mort à Séville en 1676.

379. — Saint Sébastien.

Un ange vient à lui, et arrache avec précaution les flèches restées dans ses plaies.

Deux figures. T. haut. 1 m. 18 c., larg. 1 m. 11 c.

380. — Saint Sébastien.

Dans une condition un peu différente du précédent, le saint est également attaché presque nu à un arbre, les mains derrière le dos et le corps percé de flèches; la principale beauté du tableau consiste dans une belle académie dessinée correctement avec noblesse et simplicité et peinte largement.

Deux figures. T., haut. 1 m. 07 c., larg. 1 m.

381. — Le jeune saint Jean endormi.

Le précurseur, encore tout enfant, est vu endormi auprès d'un tertre, ayant à côté de lui son mouton qui broute des feuillages.

Deux figures. T., haut. 63 c., larg. 98 c.

382. — Le jeune saint Jean-Baptiste.

Il caresse son mouton sur le premier plan du paysage; joli tableau piquant et gracieux.

Deux figures. T., haut. 63 c., larg. 81 c.

ÉCOLE HOLLANDAISE.

MAES (NIKOLAAS), né à Dordrecht en 1632, mort en 1693.

383. — Portrait de dame hollandaise.

C'est le portrait d'une femme de la classe bourgeoise, dans l'attitude de la méditation; elle tient sur ses genoux un livre de prière sur lequel elle appuie ses deux mains dont une tient des lunettes d'or, un fauteuil en velours d'Utrecht, des livres et autres accessoires se voient çà et là.

Une figure. T., haut. 85 c., larg. 72 c.

MORO (ANTOINE), né à Utrecht en 1512, mort à Anvers en 1568.

384. — Portrait de femme.

La femme dont nous décrivons le portrait est jeune et belle : elle est debout et à mi-corps ; sauf des manches rouges à plis qui appartiennent à un pardessus, son costume est entièrement noir, sa tête est couverte d'un bonnet blanc sans ornements et sa taille est entourée par une chaîne légère en or dont elle tient l'extrémité avec ses deux mains : à sa gauche et sur un siège on voit un petit chien blanc.

Moro, quoique né en Hollande et élève de *Schoorcel*, peintre hollandais, est quelquefois classé parmi les peintres espagnols, parce qu'il travailla assez long-temps et avec succès à la cour du roi Philippe II ; mais nous préférons lui restituer sa véritable place et le classer comme il l'est au Musée parmi l'école hollandaise.

Une figure, buste. B., haut. 97 c., larg. 67 c.

REMBRANDT (VAN RIJN), né à Alphen près de Leyde, dans un moulin à vent, en 1606, mort à Amsterdam en 1674.

385. — Tête de vieillard.

L'expression de sa physionomie atteste une organisation supérieure et un vieillard totalement absorbé dans une profonde méditation ; sa tête couverte d'un petit bonnet verdâtre se détache en lumière sur un fond brun, le ton des chairs ne peut pas se décrire, ce sont des tons qui n'appartiennent qu'à la peinture de Rembrandt, comme celle du Corrège, quoique dans une condition bien différente de système et de marche, une magie indescriptible l'environne, c'est ce secret qu'ont cherché en vain bien des gens habiles et qui est encore resté impénétrable à tous. La pose de cet homme est noble, son costume est simple et l'ensemble parfait.

 Une figure, buste. T., haut. 65 c., larg. 55 c.

386. — Portraits de deux enfants.

Ces deux enfants sont debout regardant le spectateur ; auprès du vestibule d'un château, et sur la porte duquel se distinguent l'écusson et les armes d'un *stathouder*. Cette indication amène naturellement à penser que ces enfants appartiennent à un personnage revêtu de cette dignité ; l'un est un jeune garçon habillé de gris, culotte, bas et pourpoint, chapeau noir à larges bords et tenant à la main un superbe bambou ; l'autre est une fille plus jeune que celui-ci, placée à son côté et dont la robe selon la mode d'alors, est en soie grise, la taille très haute entourée d'une ceinture rose ; un petit bonnet ou béguin forme sa coiffure.

 Deux figures. T., haut. 97 c., larg. 1 m. 15 c.

387. — Deux Mendiants endormis dans une écurie.

Un homme et une femme ont demandé un abri et ont établi leur gîte dans une écurie où ils reposent ; la femme est étendue couchée sur la paille et recouverte par une grosse couverture de laine ; l'homme est assis près d'elle et sommeille la tête appuyée sur sa main. L'intérêt d'un tableau pareil ne peut consister que dans la manière dont il est exécuté. Rembrandt sacrifiait presque toujours le côté poétique d'un sujet à l'effet et au prestige de la couleur, et tel est le mérite dominant de celui-ci.

Gravé par Charles Mauduit.

 Deux figures. T., haut. 1 m. 50 c., larg. 1 m. 10 c.

VICTOOR ou FICTOOR (JAN) florissait en 1640.

388. — Adoration des Bergers.

Réunis en grand nombre dans l'étable et autour du berceau de l'enfant

Jésus, les bergers le contemplent et sont saisis d'une admiration respectueuse : l'effet heureux et la distribution de la lumière, la combinaison transparente des demi-teintes et des ombres avec des parties claires, produisent un effet magique qui donne de l'intérêt à un sujet banal et souvent répété.

Douze figures. T., haut. 55 c., larg. 70 c.

WYNANTS (JAN), attribué à...

389. — Petit paysage pittoresque.

Composé d'un chemin tournant sur lequel sont quelques figurines. Ce tableau est un échantillon sans grande importance.

B., haut. 17 c., larg. 21 c.

ÉCOLE ALLEMANDE

AMBERGER (CHRISTOPHE) vivait au XVI^e siècle, élève d'*Holbein*.

390. — Jésus exposé aux insultes de la populace juive.

Il a les bras attachés par devant, dans une main un fouet et dans l'autre un roseau ; le haut de son corps est nu et sa tête couronnée d'épines ; les gens qui l'entourent, au nombre de quatre, lui font des insultes, des gestes et des grimaces.

Cinq figures. B., haut. 85 c., larg. 1 m. 50 c.

DIETRICH (ERNEST-CHRISTIAN-WILHEM), né à Weimar en 1702, mort à Dresde en 1774.

391. — Présentation au Temple.

L'enfant Jésus apporté au temple après sa naissance est présenté à l'adoration des fidèles.

Trente-trois figures. T., haut. 83 c., larg. 1 m. 5 c.

DURER (ALBERT), né à Nuremberg en 1470, mort à Nuremberg en 1528.

392. — La Vierge et l'Enfant.

Assise au milieu d'un paysage, la Vierge présente le sein à l'enfant Jésus qu'elle regarde avec tendresse, un livre est ouvert sur ses genoux et une corbeille à ouvrage est à ses pieds parmi les plantes et les herbes qui enrichissent le premier plan du tableau.

Deux figures. B., haut. 29 c., larg. 21 c.

PEINS (GEORGES), appelé *Pentz*, né à Nuremberg vers 1500, mort à Breslau vers 1556.

393. — Ève tentée par le Diable.

Satan, sous la forme d'un serpent, cherche à tenter Ève en lui offrant le fruit défendu; celle-ci, qui est nue dans le Paradis terrestre, tient un fruit à la main et le regarde avec convoitise; les arbres qu'on voit de toutes parts sont couverts des plus beaux fruits.

Une figure. B., haut. 1 m. 50 c., larg. 95 c.

ÉCOLE ALLEMANDE.

394. — Flagellation du Christ.

Dans sa prison, le Christ, lié à une colonne, est flagellé par les soldats juifs qui joignent à l'ignominie de ce supplice les outrages les plus révoltants: un d'entre eux, assis en face de lui, fait des grimaces et tire la langue en le regardant.

Quatre figures. B., haut. 20 c., larg. 15 c.

ÉCOLE FRANÇAISE.

LEVOYER (ROBERT), né à Orléans, mort à Paris.

395. — Le Jugement dernier.

Copie réduite de la fresque de Michel Ange Buonarotta, qu'on voit dans la chapelle Sixtine à Rome.

Quatre cent douze figures. T., haut. 1 m. 78 c., larg. 1 m. 38 c.

STATUES EN MARBRE

ANCIENNES ET MODERNES,

BUSTES EN MARBRE, VASES ET HAUTE CURIOSITÉ.

GRANDE GALERIE ESPAGNOLE.

Statues en marbre.

1. — Nymphe couchée. Signée CANOVA, Rome 1786.
2. — Femme couchée, par Schadow. Rome 1801.

Bustes en marbre.

3. — Vestale. Gaîne en marbre vert de mer.
4. — Erigone. Gaîne en marbre vert de mer.
5. — Flore. Gaîne en marbre vert de mer.
6. — Buste de fantaisie. Gaîne en marbre vert de mer.

GRAND ESCALIER.

Statues en marbre.

7. — Gladiateur combattant.
8. — Apollon du Belvédère.

9. — Antinoüs.
10. — Hercule jeune.
11. — Vénus au dauphin.
11 bis. — Vénus Callipyge.
12. — L'Amour et Psyché.
13. — Un bas-relief antique, cinq figures mi-corps, représentant un taureau conduit au sacrifice.

Bustes en marbre et vases divers.

14. — Buste de Faustina.
15. — Buste de Vestale.
16. — Buste de fantaisie, sans sa gaine.
17. — Buste de fantaisie, sans sa gaine.
18. — Un vase en serpentino verto veinée de jaune, sur colonne en marbre noir.
19. — Un autre vase pareil et aussi sur colonne en marbre noir.
20. — Un grand vase en albâtre avec sujets et ornements en relief, sur socle en marbre vert antique.

PREMIÈRE CHAMBRE PARALLÈLE A LA GALERIE.

21. — Deux vases grecs avec sujets mystiques et bachiques
22. — Deux coupes en manganèse rose de Sibérie.

DEUXIÈME CHAMBRE.

23. — Madeleine de Canova, statue en marbre.

La Madeleine est à genoux dans une immobilité qu'une mortification rigoureuse et un jeûne prolongé ont rendue presque complète; elle semble n'employer le peu de forces qui lui restent qu'à gémir toujours sur des erreurs pardonnées : la mort habite déjà le corps épuisé et amaigri de cette grande pécheresse, ses yeux versent d'abondantes larmes qui

coulent sur son visage. Presque nue, affaissée sur elle-même, toutes ses pensées sont à son Dieu mort sur la croix; cette croix qui lui rappelle un souvenir si cuisant, elle la tient dans ses mains ouvertes, la contemple comme la plus précieuse des reliques, comme le plus cruel enseignement.

La réputation de cette statue sublime, on le sait, est immense; cette réputation a beaucoup grandi depuis qu'elle fait partie de la galerie Aguado, cela tient à cette immense popularité qu'elle s'est acquise par un accès facile à chacun chez monsieur le marquis. Elle provient de la collection renommée de M. le comte de Sommariva. Socle en marbre noir.

24. — Ariane abandonnée par Thésée. Statue couchée, en marbre blanc, demi-nature, socle en portor.

GRANDE COUR.

Statues en marbre.

25. — Apollon du Belvédère.
26. — Diane chasseresse.
27. — Minerve.
28. — Bacchus.

Bustes en marbre.

LES DOUZE CÉSARS, SAVOIR :

29. — Titus.
30. — Domitien.
31. — Vespasien.
32. — Auguste.
33. — Tibère.
34. — César.
35. — Vitellius.
36. — Othon.
37. — Caligula.
38. — Claude.
39. — Galba.
40. — Néron.

Les douze sur fûts de colonnes.

PETIT ESCALIER.

41. — Vénus accroupie, statue en marbre, petite nature avec socle.

42. — Un taureau couché, marbre.
43. — Un autre taureau couché, marbre.
44. — Buste de Fauno avec sa gaine en marbre.
45. — Buste de Bacchante avec sa gaine en marbre.
46. — Petit buste de Flore avec sa gaine en marbre.
47. — Petit buste de Pomone avec sa gaine en marbre.
48. — Une grande conque marine naturelle.
49. — Autre conque marine naturelle.
50. — Autre conque marine naturelle.

ORDRE GÉNÉRAL DES VACATIONS.

TABLEAUX.

Lundi 20 Mars 1843.

1re VACATION.

No du cat.		Pages	No du cat.		Pages
367	Dieppenbeck..........	80	271	Tintoret.............	61
354	Arpino (dit le Josépin).....	76	383	Maes...............	84
389	Wynants (école de).......	86	261	Andréa del Sarto......	58
185	Ribalta..............	39	9	Mathéo Cerezo........	3
22	Llano...............	5	114	Velasquez...........	31
293	Ecole du Corrège.......	63	187	Ribera.............	40
218	S. Gomez............	46	34	Murillo.............	8
358	Biscaino.............	76	40	Murillo.............	10
357	Biscaino.............	76	141	Velasquez...........	39
234	Barroche............	52	194	Ribera.............	41
106	Garzor..............	23	293	Ecole du Corrège......	63
360	Van Balen...........	79	274	Schiavone...........	61
240	Perino del Vaga.......	55	249	Sasso Ferrato........	55
305	Schidone............	63	19	Frabcisquito.........	4
236	Pompéo Battoni.......	52	362	Van Dyck...........	79
10	Claudio Coëllo........	3	158	Zurbaran............	34
212	Cano...............	45	43	Murillo.............	11
301	Parmiggianino........	66	169	Zurbaran............	36
300	Lanfranco............	66	28	Morales............	6
210	Cano...............	44	217	Gomez..............	46
328	Procaccini...........	70	319	Annibal Carrache.....	69
353	Van Dyck............	80	110	Herrera el Viejo......	24
233	Barroche............	51	263	Andréa del Sarto.....	54
252	Fra Bartholomèo......	56	377	Rubens.............	83
176	Jauregny............	37	79	Murillo.............	18
41	Murillo.............	11	325	Mola...............	70
221	Atienza.............	47	340	Ecole du Dominiquin...	73
333	Guido Réni..........	69			

TABLEAUX.

Mardi 21 Mars 1843.

2e VACATION.

210	Sierra	42	196 Ribera	41
89	Palomino	19	197 Ribera	42
235	Barroche	52	5 Mathéo Cerezo	2
151	Velasquez	32	73 Murillo	17
278	Tiépolo	61	99 Artéga	22
298	Gatti	65	100 Artéga	22
354	Pacchiarotto	75	375 Rubens	82
297	Anselmi	65	376 Rubens	82
2	Césari da Sesto	74	355 Luca Giordano	76
338	École du Dominiquin	72	387 Rembrandt	85
256	Carlo Dolci	57	323 Guido Reni	70
313	Luini	73	163 Zurbaran	35
317	Annibal Carrache	68	319 Mantegna	73
321	Mola	70	264 Puligo	58
50	Murillo	13	251 Fra Bartholoméo	56
51	Murillo	13	327 Procaccini	70
209	Cano	44	160 Zurbaran	34
148	Velasquez	32	190 Ribera	40
131	Moja	20	32 Murillo	8
192	Ribera	41	33 Murillo	8
364	Van Dyck	80	228 Valdès Léal	49
345	Salaï	74	147 Velasquez	32
350	Garofalo	75	59 Murillo	14
310	Schidone	67	290 Corrége	61
266	Jean Bellini	59	237 Pietre de Cortone	52
216	Cano	45	21 Cranelo	5
217	Cano	44	58 Murillo	14
96	Rizi	21		

TABLEAUX.

Mercredi 22 Mars 1843.

3e VACATION.

111 Lopez.	24	47 Murillo.	13
101 Zurbaran.	35	140 Vélasquez.	31
104 Campana.	23	118 Ménessés.	25
14 Conchillos.	4	119 Ménessés.	25
23 Llano.	5	281 Titien.	62
213 Cano.	45	321 Guido Reni.	69
55 Murillo.	14	383 Victoor.	85
175 Espinosa.	37	334 Dominiquin.	72
203 Cano.	43	284 Corrège.	63
166 Zurbaran.	35	48 Murillo.	13
167 Zurbaran.	35	49 Murillo.	13
222 Colan.	47	154 Villavicentio.	33
223 Colan.	47	155 Villavicentio.	35
270 Pordenone.	60	208 Cano.	44
271 Pordenone.	60	381 C. Schutt.	84
312 Schidone.	67	80 Murillo.	18
340 École du Dominiquin.	73	16 Escalante.	4
263 Giorgion.	58	125 Moya.	27
251 Carlo Dolci.	56	77 Murillo.	17
273 Sébastien del Piombo.	60	303 Roudani.	66
352 Vanni.	75	343 Luini.	73
269 Canaletti.	59	255 Carlo Dolci.	57
275 Palma Vecchio.	61	316 Aug. Carrache.	68
75 Murillo.	17	162 Zurbaran.	34
116 Llorente.	25	168 Zurbaran.	36
70 Murillo.	17	38 Murillo.	10
143 Vélasquez.	31	90 Paréja.	20
44 Murillo.	11		

TABLEAUX.

Jeudi 23 Mars 1843.

4^e VACATION.

115	Lopez	25	03	Pereda	20
133	Varela	28	45	Murillo	11
134	Varela	29	40	Murillo	11
252	Barroche	51	135	Vargas	29
220	Sévilla	43	279	Titien	62
371	Quintin Messis	81	63	Murillo	15
91	Paréja	20	193	Ribera	42
300	Minderhout	81	381	Moro	81
394	Ecole allemande	87	161	Zurbaran	34
18	Fernandez	4	165	Zurbaran	35
201	Cano	41	130	Vélasquez	30
250	Valdès Léal	49	35	Murillo	9
181	Ribalta	39	211	Raphaël	31
216	Saavedra	43	230	Corrége	64
97	Tristan	21	237	Corrége	64
127	Roëlas	21	238	Corrége	64
308	Hemessen	81	289	Corrége	64
202	Ecole du Corrége	64	331	Dominiquin	71
353	Vanni	76	303	Schidone	67
317	Mantegna	76	258	Marinari	57
306	Van Dyck	80	307	Schidone	67
395	Robert Leroyer	87	128	Roëlas	27
214	Jules Romain	53	193	Ribera	41
336	Dominiquin	72	61	Murillo	15
7	Mathéo Céréso	3	201	Ecole du Corrége	63
330	Speda	71	393	Prins	87
200	Andrea del Sarto	57	113	Labrador	21
233	Carlo Dolci	60			

TABLEAUX.

Vendredi 24 Mars 1843.

5e VACATION.

26 Rodriguez de Miranda	6	63 Murillo	15
1 Arellano	1	103 Campana	24
2 Arellano	1	6 Mathéo Cérézo	2
149 Velasquez	32	42 Murillo	11
150 Velasquez	32	69 Murillo	16
181 Martinez (Josef)	38	145 Vélasquez	31
379 C. Schutt	83	142 Vélasquez	31
380 C. Schutt	83	20 Francisquito	5
3 Carreno	2	82 Murillo	18
172 Espinosa	36	72 Murillo	16
227 Valdès Léal	48	111 Herrera el Viejo	24
171 Espinosa	36	178 Joannès (Vincente-Juan)	38
150 Zurbaran	31	230 Valdès Léal	49
201 Zarinnena	43	25 Mazo Martinez	6
267 Paris Bordone	59	153 Vélasquez	33
291 Ecole du Corrège	64	332 Dominiquin	71
243 Raphaël	54	257 Farini	57
306 Schidone	67	296 Pomponio Allegri	65
333 Dominiquin	71	390 Amberger	86
280 Titien	62	54 Murillo	13
385 Rembrandt	85	87 Navarette	19
337 Dominiquin	72	129 Roëlas	27
272 Lorenzo Lotto	60	382 C. Schutt	84
333 Dominiquin	72	183 Ribalta	39
309 Schidone	67	81 Murillo	18
205 Cano	44	109 Herrera el Mozo	23
199 Salvador	42	83 Obregon	19
86 Navarette	19		

TABLEAUX.

Samedi 25 Mars 1843.

6e VACATION.

182 Orrente.	38	52 Murillo.	13
211 Carravage.	51	85 Navarette.	19
15 Corréa.	6	74 Murillo.	17
98 Tristan.	21	152 Vélasquez.	32
103 Del Castillo.	23	392 Albert Durer.	86
259 Marinari.	37	311 Salaï.	74
339 École du Dominiquin.	72	232 Titien.	62
84 Murillo.	18	70 Murillo.	16
320 Annibal Carrache.	69	263 Andrea del Sarto.	38
223 Alfaro.	48	216 Raphaël.	51
219 Sevilla.	46	31 Murillo.	8
136 Vargas.	29	180 Ribera.	39
329 Proccacini.	71	212 Raphaël.	53
206 Cano.	44	36 Murillo.	9
179 Martinez.	38	373 Rubens.	81
180 Martinez.	38	276 Tintoret.	61
12 Coello.	3	157 Zurbaran.	33
126 Polanco.	27	78 Murillo.	17
130 Sarabia.	29	302 Mazuoli.	66
68 Murillo.	16	250 Allori.	56
91 Pereda.	26	386 Rembrandt.	85
326 Proccacini.	70	83 Murillo.	18
113 Herrera el Viejo.	24	195 Ribera.	41
117 Marquez Joya.	25	249 Allori.	55
215 Cano.	45	66 Murillo.	15
318 Annibal Carrache.	69	13 Coochillos.	3
299 Gatti.	65	95 Rizi.	21
189 Ribera.	40		

TABLEAUX.

Lundi 27 Mars 1843.

7ᵉ VACATION.

2 Llano	5	315 Guerchin	68
101 Doradilla	22	137 Velasquez	29
62 Murillo	15	305 Roodant	66
253 Brandi	52	318 Mantegna	71
358 Strozzi	77	283 Corrége	63
359 Strozzi	77	140 Velasquez	30
176 Joannès	37	59 Murillo	10
122 Ménessès	26	57 Murillo	9
123 Ménessès	26	245 Raphaël	53
108 Herrera el Mozo	23	59 Murillo	7
156 Villavicencio	33	378 Téniers	83
107 Herrera el Mozo	23	363 Van Dick	79
139 Ménessès	26	374 Rubens	82
226 Zembrano	17	311 Léonard de Vinci	71
11 Coello	3	211 Cano	45
361 Denis Calvaert	79	188 Ribera	40
202 Bocanegra	43	391 Dietrick	86
27 Montero de Rosas	6	314 Guerchin	68
177 Joannès (Vincente)	37	29 Moralès	6
8 Mathéo Cérézo	3	138 Velasquez	29
370 Porbus	81	60 Murillo	15
191 Ribera	40	313 L'Albane	68
4 E. Cavès	2	268 Paul Véronèse	59
311 Schidone	67	17 Fernandez	4
71 Murillo	16	57 Murillo	11
92 Paréja	20	131 Tobar	28
131 Ménessès	26	132 Tobar	28
214 Cano	45	285 Corrége	63
67 Murillo	16	55 Murillo	15
259 Perino del Vaga	52	217 Romanelli	55
372 Quintin Messis	81	64 Murillo	15
56 Murillo	15	102 Cabral	22

STATUES, BUSTES, MARBRES ET HAUTE CURIOSITÉ.

Mardi 28 Mars 1843.

8e VACATION.

50 Conque marine.
49 Conque marine.
48 Conque marine.
46 Buste de Flore.
47 Buste de Pomone.
44 Buste de faune.
45 Buste de Bacchante.
42 Un Taureau.
43 Un Taureau.
29 Titus, — buste en marbre avec socle.
30 Domitien, id. id. id.
31 Vespasien, id. id. id.
32 Auguste, id. id. id.
33 Tibère, id. id. id.
34 César, id. id. id.
35 Vitellius, id. id. id.
36 Othon, id. id. id.
37 Caligula, id. id. id.
38 Claude, id. id. id.
39 Galba, id. id. id.
40 Néron, id. id. id.
16 Buste de fantaisie, sans sa gaine.
17 Buste de fantaisie, s. ns sa gaine.
18 Vase en serpentine verte.
19 Vase en serpentine verte.
20 Un grand Vase en albâtre.

3 Vestale, Buste avec sa gaine.
4 Erigone, id.
5 Flore, id.
6 Buste de fantaisie, id.
14 Faustine, Buste.
15 Vestale, Buste.
13 Bas-Relief antique.
21 Deux vases grecs.
22 Deux Coupes en manganèse rose.
25 Apollon du Belvédère.
26 Diane chasseresse.
27 Minerve.
28 Bacchus.
12 L'Amour et Psyché.
11 Vénus au Dauphin.
11 bis, Vénus Callipige.
7 Gladiateur.
8 Apollon du Belvédère.
9 Antinoüs.
10 Hercule jeune.
41 Vénus accroupie.
2 Femme couchée, par Schadow.
24 Ariane abandonnée.
1 Nymphe couchée, par Canova.
23 La Madeleine, par Canova.

DOCUMENT(S) TROUVÉ(S) DANS LE VOLUME

DÉBUT D'UNE SÉRIE DE DOCUMENTS EN COULEUR

Vente de la galerie
Aguado

L'Illustration du 1 avril
1843 ; p. 67 – boni
reproduisant le seuil d'
exposition et de vente à la
p. 68 – Prix donnés
en général très faibles, pour
ne pas dire dérisoires.
Total 655 , 436 f. 50
et peu près à que bien payé
en 1852 la " Tentation "

Murillo à la vente du maréchal Soult — mai 1852.

Lse collection de l'
1Plenhation est à la
Bibliothèque publique de
Dyke — Don de M^me H
Alvine, 1911.

FIN D'UNE SERIE DE DOCUMENTS EN COULEUR

www.ingramcontent.com/pod-product-compliance
Lightning Source LLC
Chambersburg PA
CBHW071402220526
45469CB00004B/1140